廣東音樂

THE TEN MAJOR NAME CARDS OF
LINGNAN CULTURE

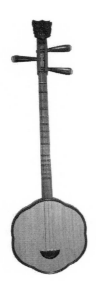

CONTENTS

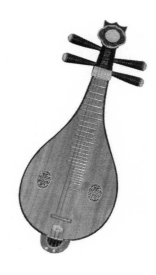

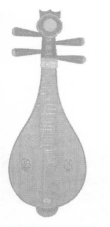

Two music pieces (Raindrops onto Banana Leaves and Thunder in Dry Weather), represent the earliest Cantonese music masterpieces, like a gust of pure and fresh melodies flowing from the South China Sea.

廣東音樂
奠基人

以《雨打芭蕉》、《旱天雷》為代表的第一批廣東音樂名作，開創了廣東音樂創作歷史的先河。猶如南海邊吹來的一股清新樂韻。

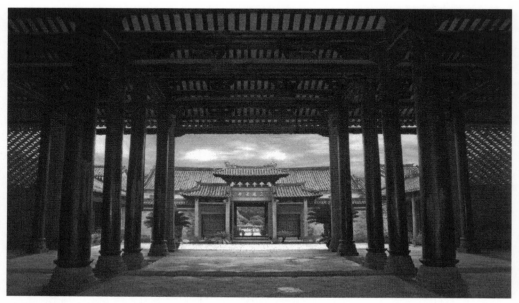

沙灣古鎮的標誌性建
築——留耕堂，是粵
中宗祠的經典之作

廣東音樂誕生於廣州為中心的珠江三角洲，起源
於明代萬曆年間，成形於清代光緒年間，繁盛於
民國年間，從成形到繁盛歷時約六十年。廣東音
樂最初是作為粵劇的「過場音樂」、「過牆譜」
或「小曲」，亦有一些活躍於鄉間的「八音會」，
在婚喪喜慶等場合上演奏，後來漸漸自立門戶。
廣東音樂將廣東人的進取、硬朗和樂觀性格，表
現得淋漓盡致。它的形成是應嶺南經濟開放、中
西文化交流、民主革命新風；承中原、本土文化

傳統；吸外地音樂文化之營養；納西方音樂之精
華的嶺南音樂文化歷史積澱的結果。

何博眾、嚴老烈是兩位著名的廣東音樂奠基人，
他們以中原的琵琶及海外傳入的揚琴技法，構思
創作了最早的廣東音樂琵琶曲《雨打芭蕉》、揚
琴曲《旱天雷》。

何博眾，生於一八三一年，是宋代中原移民的後
代，是何氏家族音樂承前啟後者。

宋時先祖何昶從中原南遷廣東南雄，將中原文化
與當地南詞融為一體，主奏樂器為琵琶、鐘鼓。
何昶傳之何禮祖，後又遷至廣州。一二七〇年，
何氏四祖何德明再南遷番禺沙灣鎮，在青羅山下
買下官田，繁衍後代，財雄勢大，成為沙灣何氏
宗族集團留耕堂始祖。

沙灣古鎮始建於宋代，歷史悠久。在八百餘年的

發展過程中，形成和保留了獨具廣府鄉土韻味的文化，是以珠江三角洲為核心的廣府民間文化的傑出代表，榮膺「中國歷史文化名鎮」、「中國民間藝術之鄉」等稱號。長期以來，根植於古鎮的沙灣飄色、醒獅、雕塑等傳統民間文化藝術長盛不衰，體現嶺南建築藝術風格的水磨青磚牆、蠔殼牆、鑊耳風火山牆、磚雕、灰塑、壁畫等，比比皆是。

沙灣的何氏祖祠「留耕堂」，始建於一二七五年，是番禺現存年代最久遠、規模最宏大、佈局最嚴謹、造工最精巧、保存最完好的粵中宗祠的經典之作，集元、明、清不同時期的建築特色於一體，位居番禺清代「四大宗祠」之首，為嶺南建築文化的精華所在，堪稱綜合性藝術宮殿，是沙鎮古鎮的標誌性建築。

何德明的兒子何起龍（甲房五世）主管禮樂。何氏禮樂為崑曲雜以粵曲、漁歌和山歌。主奏樂器

為鐘鼓、琵琶。當時，何氏禮樂已很發達，並自
成一家。父傳子，子傳孫，悠悠五百年，世代相
傳，直傳至二十二世孫何博眾。

何博眾在優厚寬裕、舒適的生活中，繼承了祖輩
傳下來的十指琵琶演奏藝術。清末，在留耕堂大
廳，苦練琵琶技法，演奏祖傳樂曲，將十指琵琶
技法練得嫻熟精湛，遠近聞名。據說，一位江西

沙灣古鎮是嶺南
建築的代表，是
廣東音樂的發祥
地

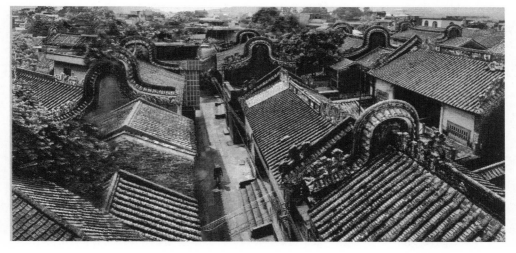

何博眾種下
的三稔樹

琵琶之王，聞聽何博眾十指琵琶技法出眾，一心想與他比高低，切磋之後，何博眾技高一籌，江西琵琶王愧而甘拜下風。

何博眾具有作曲家的天賦，他受祖輩的耳濡目染，得家傳秘譜，精研五音七律；又向祖廟樂工學小樂；向寺院蘸師學梵音；向民間學習歌謠、鹹水歌、粵曲等；吸收民間音樂優美、濃郁的音調和划龍舟、舞長龍等民間藝術的節奏。他在清末創作了廣東音樂《雨打芭蕉》、《餓馬搖鈴》、《賽龍奪錦》，開創了廣東音樂創作歷史的先河。

嚴老烈，清末民初文人。他是廣東音樂揚琴演奏家、作曲家，廣東音樂形成時期代表人物、奠基人之一。他繼承發展廣東音樂「加花」、「冒頭」等旋律發展法，改編創作了一批具有時代意義的廣東音樂新作。如《旱天雷》（原小曲《三汲浪》）寓意革命爆發，如久旱逢春雷；《倒垂

三稔廳，建於清代中葉，是當年何氏宗祠文化外事活動中心

簾》（原小曲《和尚思妻》），諷刺清王朝腐敗無能；《到春雷》（原小曲《到春來》），寓意勝利的日子快來到等。嚴老烈的人生，至少經歷過第二次鴉片戰爭、太平天國、中法戰爭、甲午中日戰爭、戊戌變法、義和團和八國聯軍侵華、廣州起義、辛亥革命等。嚴老烈有署名的最早的幾首廣東音樂，似乎都與當時的歷史背景有關，特別是《旱天雷》，更似是以辛亥革命「一聲春雷」為意境的。

廣東音樂充滿著廣東人樂觀向上的精神，節奏明快通暢，音色清脆明亮，輕快如高山流水，熱鬧

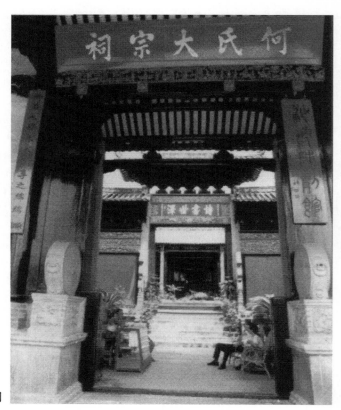

何氏大宗祠

如花團錦簇。經大師們改編的北方樂曲，也往往
一掃原來淒婉哀怨之情。嚴老烈用海外傳入廣東
的揚琴演奏技法進行構思，體現新時代之風貌，
代表了人民的心聲。

「加花」、「冒頭」是應時代發展而生的廣東音
樂旋律發展法。民主革命時期，人民需要的音

樂，再也不是像過去那樣暗淡的、悲悲切切的呻
吟，而是需要明快富有朝氣的旋律，反映人民的
心聲。嚴老烈富有時代激情，他繼承、創新「加
花」、「冒頭」的旋律發展法，為廣東音樂創立
了新型的作曲技法，創作出原創型的廣東音樂新
作，對廣東音樂的形成，起到奠基作用。

嚴老烈改編創作的《旱天雷》、《連環扣》、
《倒垂簾》匯合何博眾創作的《雨打芭蕉》、
《餓馬搖鈴》等第一批名作，及二者高超的琵
琶、揚琴演奏藝術之建樹，是廣東音樂樂種形成
標誌性的里程碑，就像是從南海邊吹來一股香味
芬芳的清新樂韻。

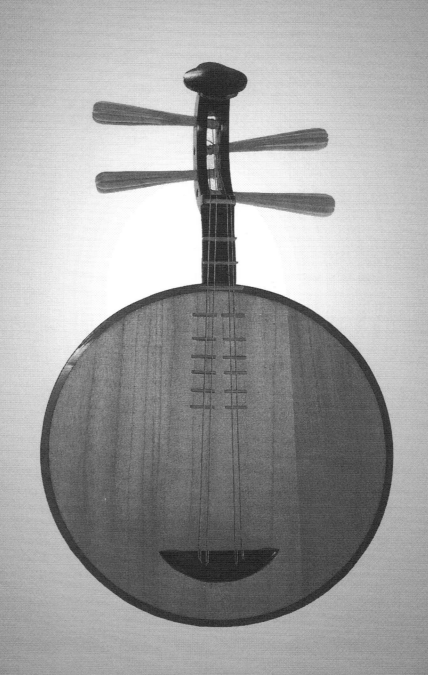

In the 1920-30s, Cantonese music was in its prime period. Thanks to reform of the traditional culture and blending of the Chinese and Western cultures, local music composition was promoted to the summit with creative insights and many good musicians. It was a time when Cantonese music could be heard everywhere.

群星璀璨
的年代

二十世紀二、三十年代，廣東音樂步入輝煌時期。傳統文化大變革和中西文化大融合，推動著廣東音樂創作走向巔峰，思想創新、人才輩出，那個時代，廣東音樂無處不有。

廣東音樂以榫接古今，融會中西的輝煌樂章得到
國人、華僑的認同和外國友人的稱讚。廣東音樂
中的《賽龍奪錦》、《得勝令》、《昭君怨》、
《平湖秋月》、《娛樂昇平》、《步步高》等，
被國人稱之為國樂。廣東音樂已成為民族音樂中
的一朵奇葩，成為民族文化之標誌，成為民族精
神之寫照、人文情感之留聲，成為中華民族音樂
文化的重要組成部分。

界定廣東音樂形成有四大標誌：一是代表人物代
表作品的產生；二是廣東音樂獨特風格的形成；

清末民初粵
樂樂隊

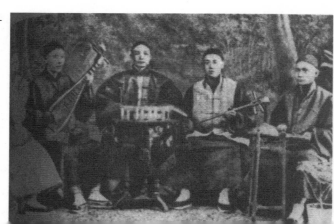

三是樂器組合雛形的顯現；四是群眾性演奏熱潮
初步形成。

一九二〇年代初期至抗日戰爭全面爆發前的一九
三六年，廣東音樂進入成熟的輝煌時期。當時，
中國正經歷了新文化運動，出現了傳統文化大變
革、中西文化大融合的偉大時代，它對廣東音樂
走向輝煌有著深遠的影響。

由於人才輩出、思想創新，引發了樂器創製、組
合變革及作品的創新，成就了廣東音樂的輝煌。
那個年代，廣東音樂無處不有。珠江三角洲樂社
開局、粵劇劇場、曲藝茶座，都可以領略到廣東
音樂的神韻；家庭留聲機旁，可以欣賞廣東音樂
粵律風範；坐輪船，乘汽車、火車可聽到廣東音
樂；逛街逛公園可聽到廣東音樂；不但在珠江三
角洲可聽到廣東音樂，而且在上海、瀋陽、天
津、北京等全國各地乃至東南亞、歐美等凡有華
人旅居的世界各地，都可以聽到廣東音樂。

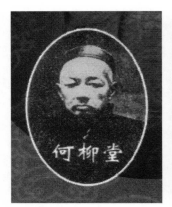
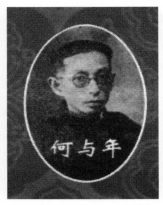
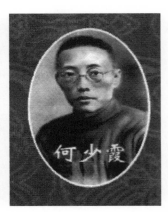

何柳堂　　　　　　何與年　　　　　　何少霞

二十世紀二、三十年代，廣東音樂樂壇英才輩出，其代表人物是番禺沙灣的「何氏三傑」：何柳堂、何與年、何少霞。

何柳堂是何博眾第六子何厚俱之子，自幼隨祖父何博眾學樂，成為一代粵樂宗師。他繼承何氏十指琵琶的技法和何氏廣東音樂典雅風格，作品《賽龍奪錦》、《七星伴月》、《垂楊三復》、《回文錦》、《醉翁撈月》、《曉夢啼鶯》、《鳥驚喧》等，都是廣東人耳熟能詳的曲目。

何柳堂的突出貢獻是帶領兩位堂弟和侄兒何與年、何少霞，繼承何氏家族廣東音樂典雅風格，

並使其有了很大的突破。特別是在改修《賽龍奪錦》中，費盡心血，重用大跳及切分音符等多種技法，以鏗鏘有力的旋律展示熾熱、壯觀的畫面，體現其武家人的性格，發揚民主革命時期奮發向上的民族精神。他的作品有《賽龍奪錦》、《七星伴月》、《鳥驚喧》、《回文錦》等。他以精湛的演奏藝術與同行將廣東音樂推向輝煌時代。

何與年的父親是何博眾第一子何厚慈。從小受祖父何博眾的音樂薰陶，跟隨堂兄何柳堂學奏琵琶，還精通三弦、揚琴等，是廣東音樂多產作曲家和演奏家。他的作品有《晚霞織錦》、《垂楊三復》、《午夜遙聞鐵馬聲》、《華胄英雄》、《團結》等。

何少霞自幼受遠房叔父何柳堂、何與年的影響，精通祖傳的十指琵琶，但最擅長於二弦，其次是南胡。他是廣東音樂著名作曲家、演奏家。他的

古典文學修養較深，作品題材許多是受古代詩詞
的啟發。他的作品有《陌頭柳色》、《白頭吟》、
《夜深沉》等。

十九世紀二〇年代中期至三〇年代初，何少霞與
何柳堂、何與年、呂文成、尹自重、何大傻、麥
少峰、李佳等將何氏家族代表作《賽龍奪錦》、
《雨打芭蕉》、《七星伴月》、《回文錦》、
《餓馬搖鈴》灌錄唱片；一九三五年至一九三七
年將《午夜遙聞鐵馬聲》等灌錄唱片，一批何氏
家族傑作在社會上廣泛流傳。

尹自重

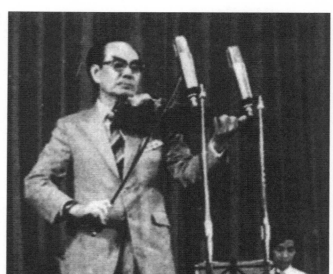

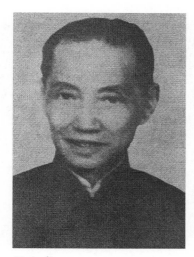

呂文成

何氏三傑，不但體現了廣東音樂在何氏家族何博
眾時期的手彈、口授、耳聽、心記的歷史感受，
而且體現了何柳堂的承上啟下、整理及提高，還
與何與年、何少霞的繼承和發展形成流派的歷史
時期；見證了何氏家族廣東音樂發展三階段，見
證了廣東音樂從形成至輝煌時期的全過程。

二十世紀三、四十年代，廣東音樂樂壇又誕生了
「四大天王」。他們是呂文成、尹自重、何大
傻、何浪萍（後期為程丘威）。中樂組合演奏廣
東音樂時，呂文成拉高胡，尹自重打揚琴，何浪
萍吹洞簫，何大傻彈琵琶。他們中西樂器兼奏，

尹自重與劉天一合照

配合默契，天衣無縫。香港淪陷後，拉隊到廣州茶座演出，叫「四大金剛」，後來老闆及樂迷為其改名為「四大天王」。抗日戰爭勝利後，班師回香港，組建大龍鳳劇團演出時，首次打出「四大天王」領銜演出的廣告。從此以後，「四大天王」威震樂壇。

「四大天王」幾位名家，早在一九二〇年代已大名鼎鼎，尤其呂文成，是廣東音樂輝煌時代的領

軍人物。他是高胡藝術的創始人,樂器、樂隊組
合的改革者,作品創新的領軍人。

尹自重是著名廣東音樂小提琴演奏家、作曲家。
原籍東莞,從小隨父定居香港。受其父影響,自
幼學藝,先隨前輩梁麗生學琴藝,一九一四年
(11歲)參加香港鐘聲慈善粵樂部活動。一九一
七年(14歲)進入香港琳瑯幻境社音樂部,並得
到名家丘鶴儔、何柳堂、沈允升等指導,初學
「掌板」,被稱之為「神童」。一九一八年,尹
自重先後成為上海中華音樂會、精武體育會粵樂
教員。在上海期間,與呂文成一道師從留美歸國
的江南造船廠總工程師、小提琴家司徒夢岩學習
西洋音樂樂理和小提琴,往後,又隨旅滬菲律賓
音樂家李嘉士頓學奏小提琴。一九二〇年代,尹
自重首創地將小提琴G、D、A、E四根弦降低大
二度,改為F、C、G、D,使小提琴適應廣東音
樂音色、旋法等民族化的要求,創立獨特演奏手
法。

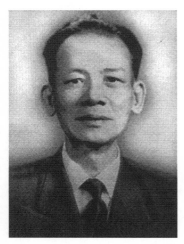

何大傻

易劍泉

一九二〇年代至一九四〇年代，尹自重是大中華新月唱片公司、百代、勝利等唱片公司爭相邀請灌錄唱片的名家樂手，曾被勝利唱片公司聘為樂隊領導，並成立尹自重音樂團，共灌錄廣東音樂唱片至少有一百六十張。尹氏灌錄唱片，有的掌板，有的演奏小提琴，有的操揚琴，有的彈秦琴等。他創作的《華冑英雄》、《勝利》、《朝天子》、《鳳舞》等一批廣東音樂作品，均在早期灌錄唱片。抗日戰爭勝利後回港，擔任馬師曾等粵劇名伶樂隊「頭架」。一九三五年，在香港創辦尹自重音樂社，後定居美國三藩市，辦起僑聲音樂社，培育粵樂後人。當今粵樂許多小提琴演奏家，幾乎全屬他門下。

何大傻，原名何福如，又名何澤文，諢名何大傻。著名廣東音樂演奏家、作曲家。廣東三水縣人，一九〇四年剛滿十歲，就隨其姐定居香港。一九一一年進聖保羅書院讀書。從小就得到其親戚粵樂名宿錢大叔之關懷學樂，幸運地跟隨何柳

堂學琵琶，又得丘鶴儔的賞識和指點。他精通中
西多種樂器，熟習琵琶、揚琴、吉他、爵士鼓。

一九三〇年代初，他首創地將原木製的夏威夷六
弦吉他，改製成傳統小三弦式的吉他，而且改用
銀質合金弦及改變定弦為G、D、A，成功地將西
方的吉他粵樂化。當時大中華新月唱片公司、百
代歌林唱片公司、和聲唱片公司、勝利唱片公司
灌錄粵樂唱片，何氏參與灌錄的至少有二百五十
張。

何大傻作曲技藝高，他創作的二十多首樂曲全部
灌成了唱片，《孔雀開屏》、《花間蝶》、《柳
底鶯》成為傳世留芳之名曲。一九三七年在香港
創辦了復興音樂學院，培養了方漢、高容升等粵
樂優秀人才。

何浪萍，廣東南海大瀝人，著名廣東粵樂音樂樂
師、粵樂演奏家。善吹洞簫、薩克斯管等樂器。

一九二八年，僅十歲就參加佛山精武體育會音樂戲劇部演出活動，以音樂為職業。一九三〇年代定居香港，是新靚成粵劇團樂隊演奏員，在香港創作了《秋蟬晚唱》、《燕歸來》、《夏威夷之夜》等。抗戰勝利後，他與「四大天王」其他成員灌錄的粵樂唱片至少有三十張。

一九五〇年以後，何浪萍返回內地，加入廣州粵劇團工作，除參與三十多部粵劇編劇外，借鑑西

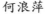

何浪萍

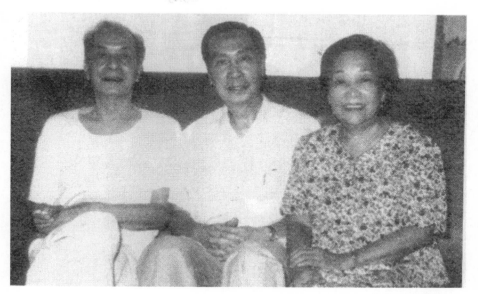

盧家熾與劉天一

洋技法，融合嶺南地方音樂旋法，創作了一批廣
東音樂作品。如《彩霞晚照》、《農家樂》、
《寒梅吐豔》等。

樂壇群星璀璨，還活躍著一批著名人物：丘鶴
儔、沈允升、易劍泉、陳德鉅、梁以忠、陳文
達、陳俊英、林浩然、譚沛鋆、黃龍練、譚伯
葉、邵鐵鴻、郭利本、盧家熾等，他們既是演奏
家，又是作曲家，形成多達七、八十人的菁英群
體，將廣東音樂推向輝煌時代。

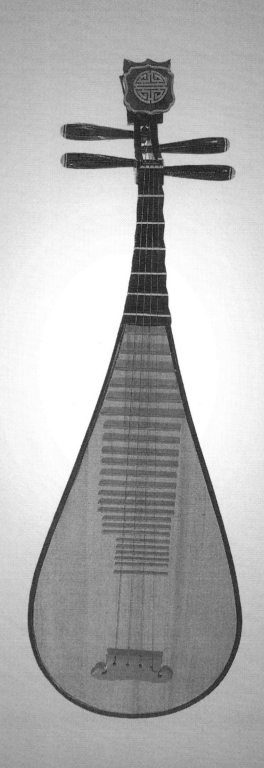

The preliminary formation of the Cantonese musical instrument ensemble was affected by Chinese traditional instruments for ethnic music while carrying forth and developing further through addition of local string and pipe instruments.

五架頭：
盪氣迴腸絲竹樂

廣東音樂樂器組合的雛形，受到我國傳統民族樂器組合的影響，同時，又在傳承發展中，加入粵地特有的絲竹之音。

廣東音樂最早的樂器組合盛行所謂的「五架頭」：二弦、提琴、三弦、月琴、橫簫。二弦不同潮州弦詩樂的二弦，是由北方板胡變種的樂器；提琴，不是西洋音樂的小提琴，而是廣東特有的竹製樂器，由北方京胡演變而成；三弦，木製框，蒙蟒皮做鼓，使用絲絃的中音彈撥樂器；月琴，木製圓形音箱，弦細，琴柄與把位較短，與京劇月琴相似，高音清脆；橫簫，即竹笛，長一尺多，有六孔發音，頂端有個吹氣孔，往下另

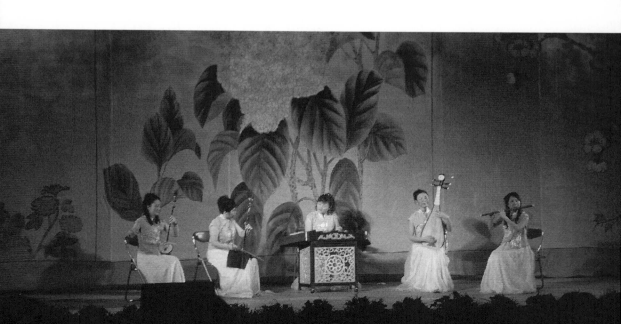

有一孔貼簫膜，高音清脆響亮。從組合之編制
看，似乎受當時的粵劇、曲藝、民間音樂伴奏、
演奏樂隊的影響。一九一〇年前，粵劇採用廣州
話演唱之前一個較長時期中，粵劇、曲藝伴奏樂
隊的主要樂器編制與其基本相似。

廣東音樂最早的樂器組合，後人稱為硬功組合。
具有我國民族樂器「配對音色結合」的傳統特
色。如主奏樂器二弦（高音）由廣東特有的中音
提琴配對，高音月琴由中音三弦配對，橫簫以中
高音共鳴良好的吹管樂器，將拉弦、彈撥樂器融
合一起，使音色配對結合良好。

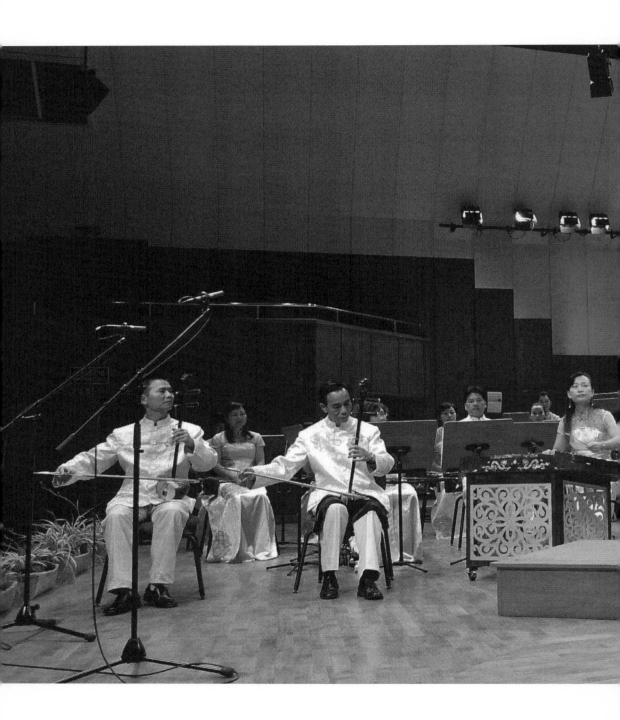

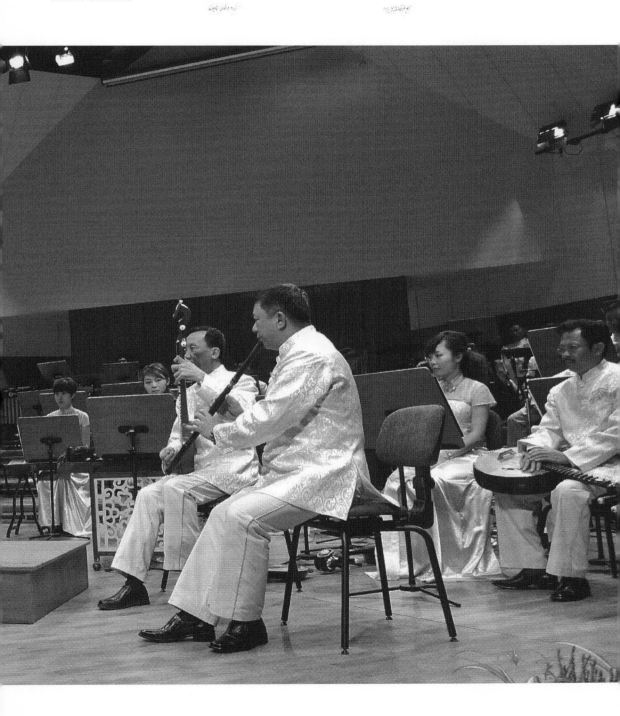

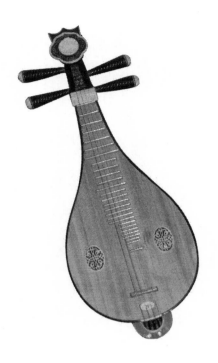

廣東音樂樂器組合雛形，受到我國傳統民族樂器
組合的影響。在此之前，我國京劇、漢劇、楚劇
使用的京胡，都是由京二胡配對，使高音的京胡
有一個中音性共鳴良好的京二胡襯托與融合；山
西、河南、山東的梆子劇種用高音尖銳的板胡與
墜胡配對，墜胡從低八度去襯托融合。這些音色
結合，是我國民族音樂根據各地區的生活環境與
人民審美習慣不同而形成，受到各地方語言的影
響和制約。廣東音樂早期在樂器組合雛形，也是
按我國民族樂器組合的傳統原則組合的，體現對
民族樂器配對音色結合傳統的繼承。

廣東音樂形成初期，因何博眾以琵琶演奏技法創
作了琵琶曲《雨打芭蕉》、嚴老烈又以揚琴技法
構思改編創作揚琴曲《旱天雷》等一批新曲目，
使琵琶、揚琴逐步成為當時的主奏樂器，為後來
廣東音樂樂器組合創新發展作出了很大貢獻。

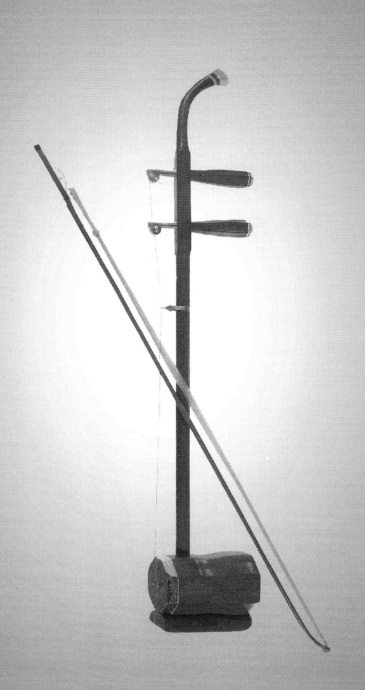

After the 1911 Revolution, Cantonese music was played on the "soft bow instruments" to highlight the musical style in Lingnan and foster innovation and development of local musical art with epoch-making significance.

樂器改革：
援琴鳴弦發清商

辛亥革命後，廣東音樂改用軟弓組合伴奏，嶺南音樂風格因此更加鮮明突出，它在推動嶺南音樂藝術大發展，起了革命性的作用，具有劃時代的意義。

呂文成在二十世紀二〇年代中期，借鑑西洋樂器小提琴的表現手法，在江南二胡的基礎上，創造性地將傳統二胡改造成高音二胡（粵胡）。受小提琴的啟發，將絲絃換成鋼絃，把空絃提高四度，音域擴至三個八度以上，採用「走指」移高把位演奏。通過「走指加花」，使旋律更加華麗活潑。呂文成還發明了將高胡琴筒夾在兩膝間的

呂文成、邵鐵鴻等合影

演奏法，用以控制音色、音量，提升了高胡音域
寬、把位多、音色美的豐富表現能力。

由於高胡的出現，使廣東音樂樂種的嶺南風格色
彩更加鮮明突出。正如著名高胡演奏家余其偉所
說：「粵胡演奏風格，善於表現輕靈活潑、流麗
優美，帶有浪漫色彩的特徵。」甜美亮麗是高胡
特有的風采，而哀怨憂鬱也是高胡善表的情調。
在中國變革時代創製的高胡，從它誕生那天起，
就顯得那麼瀟灑，那麼隨和，那麼逗人喜愛。約
在一九二六年間，闊別廣東二十多年的呂文成，
第一次帶著一批廣東音樂作品如《平湖秋月》在
廣州劇場亮相。序幕甫開，高胡拉響，即令觀眾

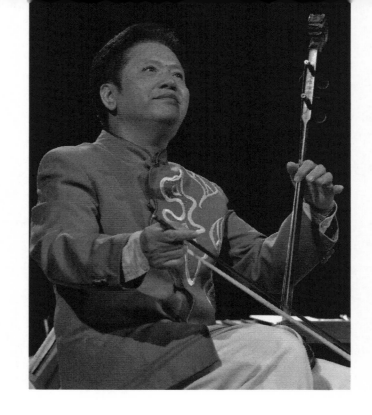

眼前一亮，鄉親父老們爆發出雷霆般的掌聲，滿
堂喝采。原是揚琴演奏家的呂文成，一夜間變為
高胡演奏家，異軍突起，風靡樂壇，無與倫比。

呂文成還將揚琴高音碼上的銅絃改為鋼絲絃，保
留低音碼上的銅絃，增加了音色對比。又將琴箱
擴大，加上音碼，音域也擴大了，音色更明亮清
麗；後來又有先行者改革了秦琴，將原來的梅花
秦琴，外形似阮類的樂器，變為有鼓皮面共鳴的
廣東音樂特有的秦琴，擴大共鳴箱，很有特色。
尹自重為廣東音樂粵化小提琴，將小提琴琴絃調
低一個大二度，使兩根絃的定音與高胡定音相一

致，使廣東音樂高胡演奏的加花、揉弦、滑音及
弓指法都可以在小提琴演奏上使用。

高胡成功的創製及其他樂器的改革創新，標誌著
一個新型的廣東音樂樂器組合崛起。經實踐和審
美的篩選，軟弓組合：高胡、二胡（或椰胡）、
揚琴、秦琴、洞簫五架頭取代早期硬弓五架頭的
二弦、提琴、月琴、三弦、橫簫。「軟弓」以
「金聲玉振」、「金玉良緣」之特色，成為二十
世紀二三十年代廣東音樂更理想、更富於嶺南音
樂色彩的樂器組合。

有人把音色亮麗甜美的高胡比作是廣東的環回盤
旋的青山。低八度配搭音色柔美的二胡（或椰
胡），好比青山之間長流的綠水；經呂文成改革
的揚琴與秦琴配搭，好比珠江三角洲丘陵與河流
交織的水網；善於包容中、高音音色的洞簫，猶
如南海吹來濕潤的東南風，使大地與人文風調雨
順、和諧完美。

軟弓組合，與珠江三角洲語言因素有密切關係。
無論是樂器的音色、音響或性能搭配等，與珠三
角的自然環境、氣候條件及人文環境、審美情趣

是這麼的相似、相近。

辛亥革命後，粵劇出現了大變革，其唱腔和道白，都將原來的官話改為粵語白話。粵劇唱腔子喉（女高音）、平喉（男、女中音）的唱腔，用軟弓組合伴奏，無論在美化聲腔或烘托聲腔均起到綠葉襯紅花之最佳作用。所以，軟弓組合，不但是當時粵樂（廣東音樂），而且也是粵劇、粵曲（曲藝）三足鼎立的嶺南音樂文化鼎盛時期共同應用的樂器組合，使嶺南音樂風格更加鮮明突出，它在推動嶺南音樂藝術大發展，起了革命性

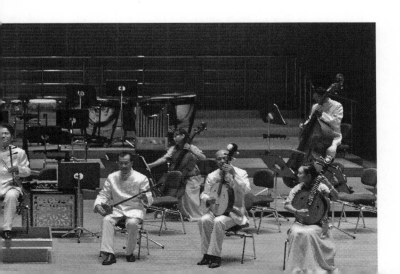

的作用，具有劃時代的意義。為此，呂文成功不可沒。

廣東音樂孕育期，樂器組合很靈活。到了形成時期，由何博眾、嚴老烈以琵琶、揚琴思維創作樂曲。琵琶、揚琴成了形成期主要組合的樂器。到了廣東音樂輝煌年代，借鑑粵劇伴奏、民間說唱、鑼鼓櫃、西洋音樂等之精華形成五種具有特色的樂器組合形式。

其一，「硬弓」組合：以二弦、本地提琴（廣東特有中低音樂器）、三弦三件樂器組合稱為「三架頭」，再加上月琴、喉管（或橫簫）成為「五架頭」。

其二，「軟弓」組合：以高胡、揚琴、琵琶（或秦琴）為組合的「三架頭」，再加兩件其他樂器（洞簫、二胡或椰胡）就成為「五架頭」。

其三，以椰胡、洞簫、琵琶（或古箏或秦琴）組合形式，這是從本地曲藝伴奏形式發展起來的。

其四，以大小嗩吶為主奏，配上鑼鼓等打擊樂器，也可以加進其他絃索的吹打樂組合。

其五，西洋樂器組合：以小提琴、薩克斯管、電吉他、木琴等為核心的組合。這是一種變革創新的組合形式，常用於演奏《醒獅》、《狂歡》、《驚濤》等類似輕音樂、舞曲的樂曲。

西洋樂器組合的出現，致使二十世紀三、四十年代出現「精神音樂」。何為「精神音樂」？當時，由「四大天王」呂文成打木琴，尹自重拉小提琴，何大傻彈吉他，何浪萍吹薩克斯管，再加上程岳威打爵士鼓，演奏節奏輕鬆愉快的樂曲，使人「爽神」而得名。

大約在一九二〇年代末，呂文成、何大傻、何浪

萍、程岳威等人，赴上海演出時觀看了一部美國電影，該片描寫一位爵士鼓童星成長的過程，他那神奇而精彩的表演博得觀眾雷鳴般的掌聲。當時何大傻大受啟發：「我們演奏廣東音樂太死板，能否試用西洋樂器、爵士鼓等來演奏廣東音樂？」

試奏的第一首曲是《餓馬搖鈴》，意想不到觀眾的反響格外強烈。從此，木琴、小提琴、吉他、薩克斯管、爵士鼓成為當時最有特色的組合，演奏曲目有《餓馬搖鈴》、《昭君怨》、《凱旋》、《走馬》、《雙星恨》、《雨打芭蕉》，後來《醒獅》、《驚濤》等成為開場音樂。這種出奇的新意，引起社會轟動效應，大受香港樂迷的歡迎。日本侵華香港淪陷時，拉大隊回廣州東亞、麗麗、百樂等音樂茶座演奏，也場場爆滿，大受振奮，觀眾取名為「精神音樂」。

廣東音樂輝煌時代，由樂器創製、組合變革而引

發的以各種樂器化思維而創作的作品快速產生，
可謂琳瑯滿目，旋律多姿多彩。其優秀的代表作
有：何柳堂修改創作的《賽龍奪錦》、丘鶴儔的
《娛樂昇平》、易劍泉的《鳥投林》、呂文成的
《平湖秋月》、何大傻的《孔雀開屏》、陳俊英
的《凱旋》、譚沛鋆的《柳浪聞鶯》、梁以忠的
《春風得意》；一九三〇年代中後期有呂文成的
《步步高》、《醒獅》，陳文達的《驚濤》、
《狂歡》等。

如果說廣東音樂的輝煌時代是嶺南音樂文化的一
座雄偉大山，那呂文成就是廣東音樂的一座高峰。

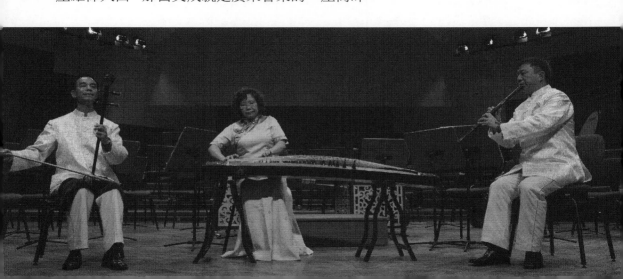

Cantonese music has beautiful, harmonious and purely clear rhythms through innovation of the traditional rhythm, pitch, instrument and way of ensemble in performance, and the application of Cantonese musical intervals in composition.

奏出獨特的
嶺南風格

慣用韻律、調式、樂器、組合的變革與創新，在創作時運用富有粵韻趣味的旋律音程，使得廣東音樂形成優美、協和、清新的旋律風格。

廣東音樂有幾大特點，首先是它採用七音律制，這是由諸多因素構成獨特的韻律。其次，它以徵調式、「乙反」調式，形成了自己別具一格的特色。徵調式是廣東音樂主要調式，它的形成與珠江三角洲粵語的自然音調及民歌、戲曲有著密不可分的關係。

民歌是音樂文化的地方語言。用粵語演唱的民歌，如童謠、勞動號子、叫賣調、鹹水歌、民間小調等，多以下平聲結束為（5），正支持音為（2），副支持音為（1），構成的是五聲音階徵調式，其音階與粵語九聲自然聲調歸納起來的五聲性徵調式音階是一樣的。以徵調式為主的廣東音樂樂曲有《旱天雷》、《漢宮秋月》等。

「乙反」調式是廣東音樂最有特色的調式。它的

產生是從徵調式演變而來的，與珠江三角洲流行的粵劇、曲藝音樂影響大有關係。如同唱一句唱詞：「燈塔光芒照四方」，由於不同人物不同情感的需要，可產生不同性質的徵調式——「乙反」調式。較為典型的「乙反」調式廣東音樂樂曲有《雙聲恨》、《昭君怨》、《餓馬搖鈴》、《連環扣》等。

廣東音樂還慣用富有粵韻趣味的旋律音程，這與珠江三角洲的鹹水歌、童謠、說唱、粵曲的旋律音程特點，又十分相似，說明與語言音調及民間音樂、戲曲影響有關。由這些別具特色的音程組成旋律骨幹音，形成優美、協和、清新的旋律風格，仿如粵韻之「味精」。

廣東音樂形成初期，「冒頭」、「加花」是廣東

音樂最早的旋律發展法。嚴老烈較早運用此方法改編創作《旱天雷》、《倒垂簾》、《連環扣》、《到春雷》、《卜算子》、《寄生草》等作品。後來，行家又在實踐中創立「中心音」轉換和正音與偏音互換變律、轉調、變調式等法則，這些法則是成就旋律華麗多彩的「法術」。同時，中西融合的創作方法在形成初期也開始萌芽。這些法則，雖然沒有從理性昇華，但從實踐中已影響、促進原創作品的不斷誕生，為後來的廣東音樂快速發展奠定基礎。

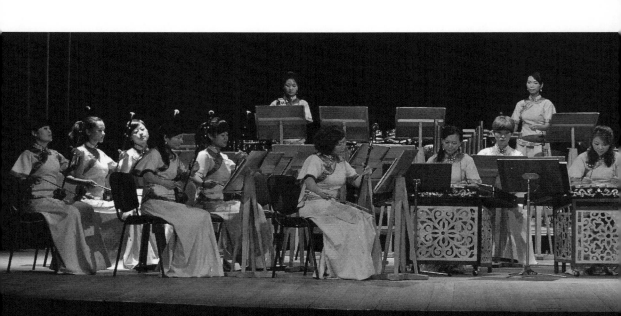

二十世紀初期，廣東音樂專業舞台演奏開始萌芽。這與早已誕生的粵劇及幾乎同期形成的粵語曲藝有著密切的關係。這時，珠江三角洲廣泛流行在劇場演出的粵劇和茶樓音樂茶座表演的曲藝說唱的伴奏樂隊幾乎是同樂器、同組合、同音律、同樂師。他們演出前，在台下統一音準進行調弦，然後同奏一段「譜子」，互聽樂隊是否和諧協調。這段「譜子」並非是粵劇、曲藝唱腔，

而是傳統的小曲。有些先知先覺的樂師，萌發一
個想法，就是將這種演奏樂曲的形式固定下來成
為一個樂種。

後來，何博眾、嚴老烈等人為這類伴奏樂隊創作
了《雨打芭蕉》、《旱天雷》等新曲目。大家以
固定的形式演奏推廣這些曲目，久而久之，形成

一個固定的演奏形式、品種。這種群奏一段「譜子」的形式，從舞台下到舞台邊，甚至到舞台上正式演奏，成為當時粵劇、曲藝演出間穿插上演廣東音樂的模式，並一直保留至今，百年不變。

廣東音樂形成後，不但從台邊走向台中，而且以嶺南文化園地的一朵奇葩之美稱，走進中國民族音樂殿堂，走向世界音樂的大殿堂。

樂器、組合的變革引發作品創新。一批著名的廣東音樂演奏家，既是中西樂器的改革者，又是作品創新的作曲家。

如呂文成發明高胡，以高胡演奏的特性創作了《岐山風》、《銀河會》、《沉醉東風》，連同早期以二胡手法創作的《平胡秋月》，都在「加花走指」和高胡技巧上加以發揮。尤其是一九三〇年代中後期創作的《醒獅》、《步步高》等曲更富旋律創新，極具高胡表現的風格。

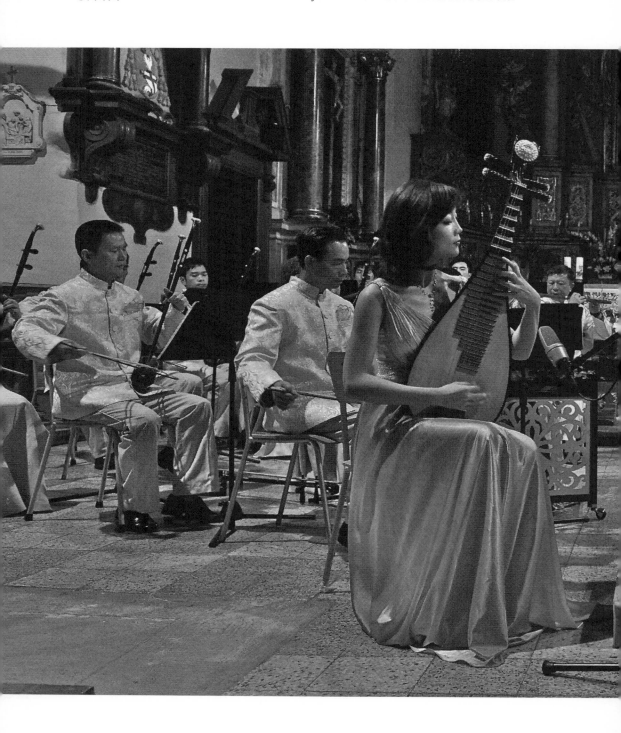

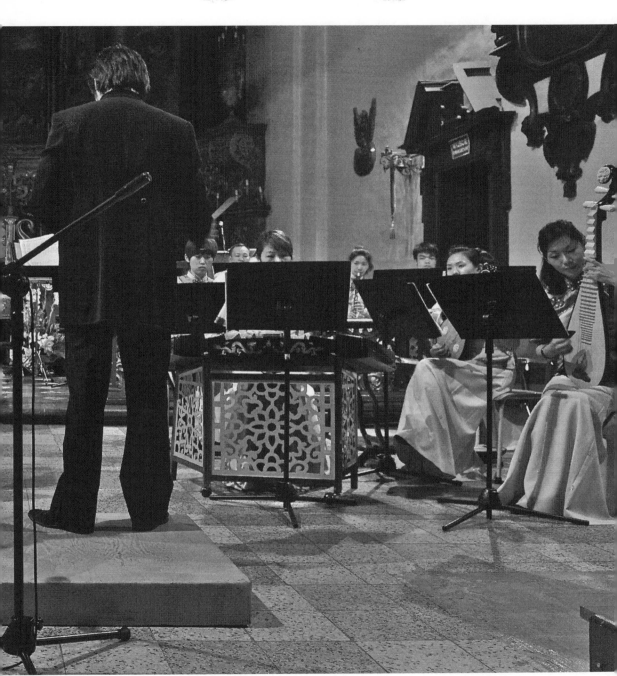

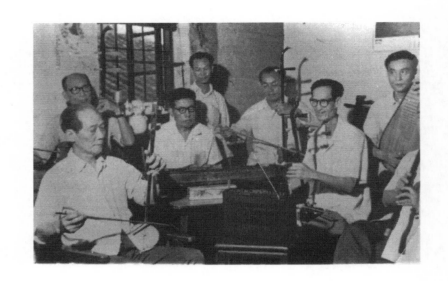

易劍泉以高胡手法創作《鳥投林》，將高胡演奏技巧及旋律發展到新的高度；丘鶴儔在秦琴改革的基礎上，以秦琴技法創作《獅子滾球》；尹自重首創引進改革小提琴；陳俊英以小提琴演奏手法創作《凱旋》，後來，著名廣東音樂小提琴（兼高胡）演奏家洛津，將其旋律演奏得十分精湛，令人神往。

呂文成又引進西洋音樂打擊樂樂器木琴，並以木琴手法創作《走盤珠》、《醒獅》等，令人眼前一亮；何大傻引進改革粵化六絃琴──吉他，以吉他的手法創作《孔雀開屏》；譚沛鋆引進小

號，以小號手法創作《柳浪聞鶯》；何柳堂以嗩吶加喉管為主奏，進行構思創作修改《賽龍奪錦》，使廣東音樂樂器結合及合奏形式有了新的突破性發展。器樂合奏《賽龍奪錦》受命於時代的呼喚而出現，它擔負起當時表現時代民族精神的重任。

說到作品創新，特別要提及一九三〇年代中後期，呂文成創作的《醒獅》、《步步高》和陳文達創作的《驚濤》、《狂歡》等一批節奏輕快、旋律清新的作品。呂文成、陳文達等著名演奏家、作曲家，既精學廣東音樂傳統樂器，也熟習西方音樂樂器、樂理、技法。在西方爵士音樂、當時香港舞場音樂和城市音樂意識發展的影響、薰陶下，以中西結合的旋律發展手法創作出《醒獅》、《步步高》等韻律清新的作品，經「四大天王」以革新的西洋組合形式演奏，轟動當時廣東音樂樂壇。這類作品，當今以廣東音樂特色樂器組合演奏，也倍感新意，歷演不衰。

The breakthrough of Cantonese music exactly catered to the internal expectation of the people in the turbulent context. Like a single spark which causes a prairie fire, the music was soon spread widely among the Chinese people at home and abroad.

天地闊遠，
樂曲飛揚

廣東音樂突破性的發展，正迎合了動盪時期民眾的內心訴求，這使得廣東音樂在大時代背景下如星火燎原般在全國乃至全世界華人所在地區蓬勃發展。

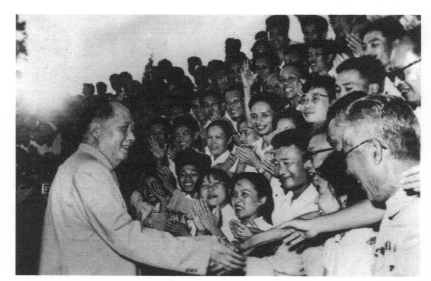

一九五八年劉天一出席全國第三次
文化代表大會，毛主席接見代表

樂器及組合改革、作品的創新，又引發了樂社的
迅猛發展，而且是從農村向城市大發展。二十世
紀二、三十年代，廣東音樂樂社像雨後春筍，發
展迅速，遍佈珠江三角洲的廣州、香港、澳門、
佛山乃至全國的上海、瀋陽、天津，及至當時抗
日根據地延安，甚至全球凡有華人旅居的地方都
有廣東音樂樂社，可謂星羅棋佈。

據黎田先生《粵樂》所載：晚清時期，廣州市河
南的濟隆罐頭廠，由廠主宋氏兄弟發起成立以

「濟隆」為名的廣東音樂樂社，定期邀集「玩家」在廠內開展廣東音樂演奏活動；清末，廣州市西關十八甫的民鏡照相館，也由東主牽頭邀集一批廣東音樂名家，定期在館內「開局」，演奏廣東音樂和演唱粵曲，取名為「民鏡」。由於成立較早，人才較多，演奏水平較高，一九二○年代，經常受電台邀請作演奏直播，影響很大。「濟隆」樂社還灌錄過多張唱片銷售市場，名聲在外。

廣州是廣東音樂發展基地。二十世紀二、三十年代，民間樂社就有二、三十個，它們都擁有知名的樂師，影響甚大。知名的樂社有：

慶云樂社　領導者是易劍泉，成員有梁以忠、陳文達、葉孔昭、吳少亭及胡滔文父子等十多人。

素社　領頭人為易劍泉，名師有梁以忠、陳達文、葉孔昭、黃龍練、劉天一、王文友等十多人。

一九六三年劉天一參加
由周恩來總理帶領的中
國藝術家表演團赴日本
訪問演出在北京審查節
目後合影

小薔薇音樂社　組織者盧家熾、駱臻，成員有十
多人。

津呂源音樂社　由羅寶瑩、羅寶生兩位名師領
軍，有名家十多人，呂文成常為該社客座樂師。

中山大學晨霞樂社　由中大數學系學生陳德鉅、
文史哲學系學生黃龍練共同組織主持。陳德鉅擅
吹喉管，也熟練演奏椰胡、揚琴等樂器。黃龍練
精通揚琴，也擅長於二弦、提琴、琵琶、鋼琴等
演奏。該樂社常與名家呂文成等同台演奏，在中
央公園為電台作直播演出，並錄製過多張唱片。

香港、澳門是廣東音樂創新發展基地，中西碰撞、融會之地。當時，香港成立廣東音樂團社「鐘聲慈善社音樂部」。廣東音樂名家丘鶴儔、何柳堂、呂文成、尹自重、何大傻等先後在該部任職和任教，參加廣東音樂演奏，吸收西方樂器進行改革組合、創新作品等活動，並培育了大批廣東音樂的人才。澳門也有熱心人士陳卓瑩、陳鑑波兄弟及蘇漢英父子等，從事廣東音樂的普及工作。

一九二〇年代，上海也是廣東音樂重要的發展基地。廣東音樂名家呂文成、尹自重、何大傻、錢

劉天一、李凌、
黃錦培合影

廣仁、陳德鉅、楊祖榮、高毓彭等旅居上海，集
結在上海虹口區百保羅路廣東浸信會，鑽研廣東
音樂技藝，成立不少樂社。不少人在上海中華音
樂社和上海精武體育會粵樂部任教及從事廣東音
樂演奏。

這些前輩在大上海，不但接受西洋音樂，也借鑑
吸收江南絲竹營養，創新高胡，改革組合，創新
作品，為廣東音樂推向成熟作出了非凡的貢獻。
長居上海的廣東音樂前輩，還有甘時雨、李叔
良、陳俊英、陳日英等，他們熱心於廣東音樂的
演奏、創作和研究。陳俊英創作了《凱旋》、
《空谷傳聲》、《燕子雙飛》、《凌霄曲》、

《塞外風聲逐馬蹄》等一批作品。其中緬懷歌頌
十九路軍愛國將士的《凱旋》與呂文成在上海創
作的《平湖秋月》成了廣東音樂輝煌時代的代表
作。

中國東北人民酷愛嶺南的廣東音樂。一九三一年
「九·一八」事變後，東北被日本帝國主義侵
占。許多廣東音樂愛好者排練演奏《齊破陣》、

《恨東皇》、《櫻花落》、《掃落櫻》等廣東音
樂，表達了對日本侵略者的憤怒與仇恨。

據霍士英的文章《廣東音樂在東北》記述：「廣
東音樂傳入東北後，到一九四五年已達高峰。全
東北有六個較大的廣東音樂組織，即長春以王玉
平為代表的熏風音樂會；齊齊哈爾以王昭麟兩兄
弟為代表的古風音樂會；海拉爾有北風音樂會；
瀋陽以李古喬為代表的金風音樂會、以霍士英為
代表的梧桐音樂會；營口以王沂甫為代表的春風
音樂會。這些音樂組織將《步步高》、《齊破
陣》、《雨打芭蕉》、《楊翠喜》、《平湖秋
月》、《蕉石鳴琴》、《三潭印月》、《旱天
雷》、《走馬》、《昭君怨》、《橫磨劍》、
《恨東皇》等列為經常演出的保留曲目。全東北
可演奏廣東音樂曲目約有一百五十首，蒐集的唱
片（新月、百代、勝利）不下二百張。」

一九三七年，廣東熱血青年紛紛投奔延安。粵籍

的李凌、李鷹航、周國瑾、梁寒光、朱榮暉等音樂工作者將廣東音樂帶到延河邊。抗日軍政大學、魯迅藝術學院及冼星海等組織的音樂晚會，常有廣東音樂獨奏、小組奏《娛樂昇平》、《雨打芭蕉》、《孔雀開屏》、《旱天雷》。

朱德總司令、葉劍英參謀長都很喜歡廣東音樂。閒時，常請梁寒光（操小提琴）、朱榮暉（擅長曼阮鈴）幾個樂手到所在地演奏廣東音樂。朱總司令是四川人，他會打揚琴，能熟背《昭君怨》、《小桃紅》、《三潭印月》等樂曲，興致

時，也操揚琴演奏廣東音樂。葉參謀長是廣東
人，也會演奏揚琴，也常參加演奏，每奏《餓馬
搖鈴》時，他喜歡加入小銅鐘清脆的聲音，興趣
十足地操奏小銅鐘。

東南亞、歐美遍佈廣東音樂樂社。在中國著名文
化名城北京、天津、上海、西安、瀋陽、武漢、
廣州、香港、澳門，海外的美國、英國、法國、
荷蘭、加拿大、澳洲，甚至太平洋島國毛里求斯
等國，也不難聽到粵樂的演奏聲。美國夏威夷的
清韻樂社、三藩市的南中樂社、加拿大溫哥華的

一九八〇年劉天一參
加廣東省文藝界招待
葉劍英元帥等首長演
出後合影

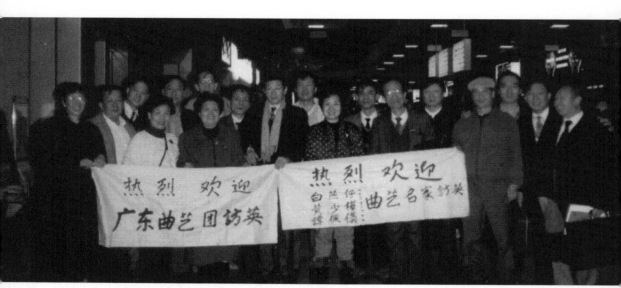

一九九三年赴英國演出

振華聲音樂社、清韻音樂社等，歷史悠久，人才濟濟。在越南、新加坡、馬來西亞、緬甸、泰國、印度尼西亞、菲律賓等有眾多的華人的亞洲地區，廣東音樂樂社更是遍地開花。

據統計，廣州如今有兩百多家樂社，香港、澳門有超過一百家。它們是演奏、傳播廣東音樂的群

體，和專業團體一樣，根據民間節日的內涵、禮儀習俗，「開局」演奏及上演相關的廣東音樂。如端午節，演奏《賽龍奪錦》，以弘揚同舟共濟精神；中秋節，演奏《平湖秋月》，以抒發嚮往美好未來的思想感情；國慶節、春節，演奏《娛樂昇平》、《步步高》，寄寓太平盛世、快樂祥和、吉祥如意、步步攀高的美好前景。

總之，世界凡有華人居住的地方，均有廣東音樂樂社，都能聽到美妙的廣東音樂。

Self-amusement, originally by singing and instrument-playing in the amateur style of a "master's wife", was now accompanied by a small band of instruments, which became great fun for the soloist and was good for improvement of his or her skills. At the same time, the band members also upgraded their own skills, many of whom later became high level instrument players.

演奏家的
搖籃

「師娘」式自彈自唱，一經伴奏，即豐富多彩，師娘興趣大增，唱功大長。樂社演奏風格從此大為改變，演奏水平大大提高，成就了一批高水平的「玩家」。

城市樂社是廣東音樂職業樂手之搖籃。城市是當
地政治、文化、經濟活動中心，經濟發達，文化
娛樂繁榮。如清末時期，廣州市濟隆麵粉廠、明
鏡照相館，東主就有經濟實力和文化意識，首先
牽頭辦起了首批民間樂社，定期邀請初露才華的
青年來社演奏粵樂及唱曲。又如當年易劍泉組織
領頭的素社，集各方之人才、各種樂器之高手，
能排練大樂隊合奏，能研製大阮、倍大阮，演奏
已達較高水平。當年，廣州、香港、上海已成為

廣東音樂發展基地，這些大城市的樂社成為粵樂
職業樂手的搖籃。

廣州許多樂社為了提高水平，不惜重金邀請有名
望的「師娘」（即失明曲藝女藝人）到樂社唱
曲，由樂社樂手擔任伴奏，人稱「師娘時代」。
演出效果出乎意料的好，原來單調乏味的「師
娘」式自彈自唱，一經伴奏，豐富多彩，「師
娘」興趣大增，唱功大長。而樂手與演唱者伴
奏，豐富演奏風格，提高演奏水平，成就了一批
高水平的業餘「玩家」，名聲遠颺。

崔蔚林

一九二〇年代，廣東曲藝進入「名伶」時代（即
由身體正常的女藝人唱曲），許多著名的曲藝名
伶和粵劇名伶「大老倌」，為了提高知名度，紛
紛以高酬聘請高水平的「玩家」到粵劇、曲藝戲
班擔任「頭架」（首席樂手）、樂師，當時如廣
東音樂名家呂文成、尹自重、何大傻、梁以忠、
陳文達、王文友、羅寶瑩、崔蔚林等代表人物，

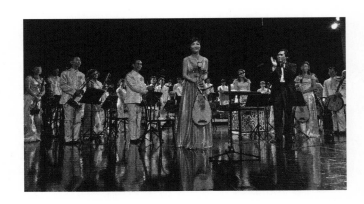

均先後進入粵劇或曲藝班子，成為職業樂師，開始職業樂手的生涯。

職業樂師將廣東音樂演奏，從樂社的「開局」（即定時定點聚集玩音樂）推上娛樂舞台。一九三〇年代，省港粵劇、曲藝名班有在粵劇舞台、曲藝茶座穿插演奏廣東音樂節目的習慣，為廣東音樂提供發展的契機。如粵劇舞台演出之前、幕間、結束送客均演奏廣東音樂；曲藝茶座演出前、中、後的節目間都安排廣東音樂演奏。這種方式深受海內外樂迷歡迎，培育了歷代觀眾。該演出習慣一直延伸至二十世紀末，甚至二十一世紀初。

廣東音樂職業樂師的出現和廣東音樂專業性的演奏登上娛樂大舞台，是走向成熟時代的見證，也是劃時代發展的寫照。

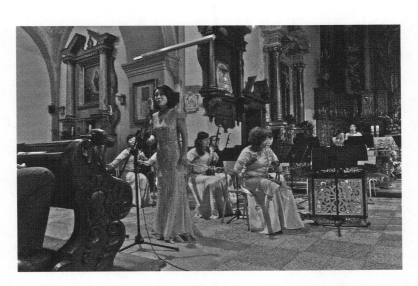

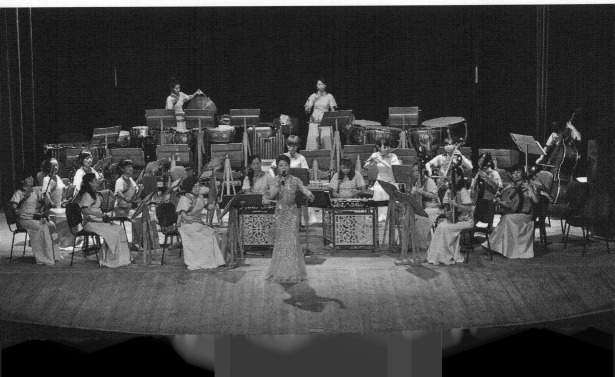

The 1920-30s witnessed appearance of numerous popular Cantonese song composers and singers with the mass production of gramophone records by many Chinese companies in the new record industry. As a result, Cantonese music was heard on an unprecedented scale.

留聲機
留住歲月之聲

英才輩出，作品快速生產，是二十世紀二、三十年代廣東音樂的寫照，此時中國唱片業異軍突起，唱片公司爭相灌錄唱片，粵樂盛況空前。

粵樂樂社及樂師是傳播廣東音樂的主體，其與地方電台、唱片公司、出版發行、電影、粵劇曲藝演出文化單位的合力，使廣東音樂在二十世紀二、三十年代傳播神速。

唱片製作業是傳播廣東音樂的重要客體。中國唱片業興旺之時，就是粵樂輝煌之日，也就是粵樂進入迅速傳播的新時代。據鄭偉滔編著的《粵樂遺風》記載：早期中國唱片業三大公司都選駐上海。法商於一九一五年成立上海百代唱片廠，成為中國本土第一家有製作廠房的唱片公司，出品

雞嘜唱片；中國商人許冀公於一九二三年購買中日合資上海中國唱盤公司在滬廠房，成立大中華唱片公司，出品雙鸚鵡嘜唱片；一九二九年，美國勝利公司與美國無線電廣播公司合併成立上海勝利唱片公司，一九三二年在上海建廠，直接生產狗嘜唱片。

中國唱片業「三足鼎立」，因大中華唱片公司一九二四年首錄第一張粵樂唱片《到春雷》，引爆唱片業制錄粵樂「三國演義」之戰。

一九二六年五月，粵樂名宿錢廣仁應大中華留聲唱片公司之邀，從港赴滬，經薛覺先開導，毅然獨資創辦新月留聲唱片公司（以月牙為商標），初期自任總經理。他以倡國貨，興粵曲為宗旨，為中國唱片業獨樹旗幟。錢氏本是粵樂領軍人，他舉旗之下，集結一眾粵樂名將：如呂文成、尹自重、何大傻、何柳堂、何與年、何少霞、宋郁文、麥少峰、高毓彭、陳德鉅、李次琴、黎寶

粵樂第一張唱片

銘、陳紹、羅漢宗、羅綺云、繆六順、陳耀榮、溫得勝、趙恩榮、郭利本、阮三根等，可謂人才濟濟。

新月唱片公司首四期產品，由大中華在上海灌錄。第五期開始，請大中華錄音師從滬到香港灌音。將母盤帶回上海製片，再回香港及各地銷售，生意紅紅火火。業內大哥百代公司及享有盛名的勝利公司，看在眼裡，謀於心裡。

粵樂名家在香港
名園製片廠合照

一九三〇年代，上海百代成為哥倫比亞公司所屬，後來香港「和聲」以「歌林」名義，成了哥倫比亞名下的皮包公司。他們將新月公司的「頂樑柱」呂文成、梁以忠挖走，並得到何大傻、林浩然等共同謀策，成立歌聲音樂團，領導為呂文成、梁以忠，團員有何大傻、九叔、林浩然、趙威林、蔡保羅、羅耀宗、朱頂鶴、葉耀生、譚伯葉、羅漢宗、譚沛鋆、黎寶銘、羅傑雄、莫棣珩、打鑼原、打鑼蘇等。為唱片業另打造一番新天地。

勝利公司也不示弱，又將新月樂隊另外「半壁江山」吞沒，聘用尹自重、陳文達，成立尹自重音

樂團，導致新月唱片公司樂隊趨於瓦解。而歌林
唱片逐步取代新月唱片，一九三五年以百代名義
製片，一九三六年開始以歌林或和聲歌林名義出
品。

歌林唱片公司，由於有林浩然等人的加入，新招
百出，摒棄以往全中、全西組合，改良為中西結
合，對許多樂曲重新編配，使粵樂音響獲得新的
活力。隨著唱片業母子公司不斷產生，生意競爭

日益加劇，而粵樂灌音日趨頻繁，樂壇出現一曲
多家公司灌錄、一樂手眾多公司爭聘的熱鬧局
面。

英才輩出，作品快速生產，粵樂盛況空前。據不
完全統計，二十世紀二、三十年代以來，錄製七
十八轉粗紋粵樂唱片：樂曲就有五百二十六首、
九百零三首次；參錄團隊四十九個、兩百四十個
次；名樂手一百八十六人；參錄唱片最多張數的
前十五名者為：呂文成三百六十九張、何大傻兩
百五十七張、尹自重一百六十七張、梁以忠一百
四十八張、何與年一百二十一張、林浩然九十七
張、邵鐵鴻八十二張、譚沛鋆八十二張、高容升
七十二張、何柳堂六十九張、錢大叔六十五張、
陳紹六十張、陳文達五十六張、九叔五十張、陳
德鉅四十五張，不勝枚舉。

粵樂發展誘發唱片業的崛起，而唱片業繁榮，拓
展粵樂的輝煌，將粵樂推進了迅速傳播的新時

代。當年東北六大樂社可演奏廣東音樂一百五十多首，而演奏的樂譜均來自中國、大中華、百代、新月、歌林、和聲等，多家唱片公司二百多張唱片的粵樂記譜。當年，留聲機應運而生，出現在珠江三角洲、全國及全世界華人不少的家庭中。閒時，留聲機旁聽粵樂唱片，高朋親友坐滿堂。留聲機雖比現代激光唱片落後得多，但對當時普及傳播廣東音樂起了巨大作用。

電台是傳播粵樂的重要媒體。一九二〇年代以來，廣州市已辦起無線電台，十分重視廣東音樂的傳播，每週都安排黃金時段播出，不僅播唱片，而且邀請水平較高的樂社到直播室及選點直播。廣州市早期成立的濟隆、民鏡樂社經常被廣州電台邀請作演奏直播；廣州中山大學晨霞樂社陳德鉅、黃龍練等與著名演奏家呂文成的加盟，經常到中央公園為電台作直播演出；沙灣何氏三傑是電台直播演出的常客。由何柳堂修改創作的《賽龍奪錦》第一次在廣州電台播出，聽眾反應

異常強烈，並迅速流傳，影響甚大。

「九‧一八」事變後，日本侵占中國東北後，為了營造「日華滿一家親」、「大東亞共榮圈」的虛假氣氛，亦在電台中選播一些粵樂唱片，甚至每週有一至三次邀請業餘粵樂組織到電台直播粵樂演奏，時間一般在晚上七至八時的黃金時段，每次播二十至三十分鐘，企圖利用它來欺騙中國人民，這種伎倆當然完全不能奏效。但也可見廣東音樂已經深入人心，影響之大，連日本侵略者也不敢不另眼相看。

樂譜出版促進廣東音樂普及推廣。二十世紀二、三十年代，珠江三角洲地區（包括粵港澳）出版的廣東音樂琴譜曲集隨處可見。丘鶴儔在一九一六年至一九二一年間編輯的《絃歌必讀》、《琴學新編》（上、下集）、《絃歌讀》（增刊）；易其仁一九二〇年編輯的《粵樂揚琴譜》；呂文成一九二六年編輯的《呂文成琴譜》；沈允升在一九二七年至一九三八年間編輯的《絃歌快睹第二集》、《絃歌中西合譜》（增刊）、《絃歌中西合譜第三集》、《絃歌中西合譜第四集》、《絃歌中西合譜第五集》、《現代琴絃樂譜第二

集》、《琴絃樂譜第二集》、《中西對照琴絃樂
譜第三集》；一九三五年至一九三六年間編輯
（無署名）的《琴譜精華一－四冊》、《五羊清
韻曲集》、《粵樂新聲》；陳俊英一九三九年編
輯的《國樂捷徑》等。

無聲電影興起是傳播廣東音樂的重要渠道。中國
早期的默片，基本是以廣東音樂配樂的。如上海

一九六二年三月三
日，參加第一屆羊城
音樂花會開幕式演出

拍製的《火燒紅蓮寺》、《晨鐘報曉》等電影，
都配上廣東音樂。廣東音樂為電影發展增色不
少，而電影業又為廣東音樂發展增添「翅膀」。

還有一個不可低估的傳播渠道，就是當時粵劇、
曲藝的演出。當時，許多著名的粵劇唱腔和曲藝
中粵曲名腔都調寄於當時已流傳開的廣東音樂名
曲。如《小桃紅》、《平湖秋月》、《銀河
會》、《春風得意》、《孔雀開屏》、《楊翠
喜》等由名腔選用。又如曲藝紅伶熊飛影大喉獨
唱《夜戰馬超》開首句「蛇矛丈八長，橫挑馬上
將」，採用的就是《賽龍奪錦》引子之旋律。人
們不但觀看了粵劇、曲藝的精彩表演，還熟知廣
東音樂，而且還會哼唱出名曲優美動聽之旋律。
後來，人們將「能奏能唱」稱之為廣東音樂旋律
的一大特色。

After the founding of the People's Republic of China, there was an opportunity for growth of Cantonese music when professional musical troupes had been established in succession with quite a few elites gathering to work collaboratively for composition, performance and studies.

一個新時代
開始了

新中國成立後，廣東音樂的發展出現了良好的機遇。專業團體機構紛紛成立，名家雲聚，群英林立，演出、創作、研究集於一體，盛況空前。廣東音樂成為民族性、專業性樂種。

一九五六年七月一日，廣東民間音樂團（即廣東
音樂團前身）正式創建。它的創建是在原來廣東
音樂研究組的基礎上建立起來的。廣州市文化局
十分重視發展廣東音樂事業，於一九五三年成立
廣東音樂研究組，以樂曲的記譜、整理、研究為
重任。

創作、研究的專業成果豐盛。一九五八年，廣東
音樂研究小組整理加工、提高一批傳統樂曲，為
後來專業、業餘團體演奏提供優秀的曲目，如
《雙星恨》、《昭君怨》、《雨打芭蕉》、《旱

廣東音樂研
究組同仁

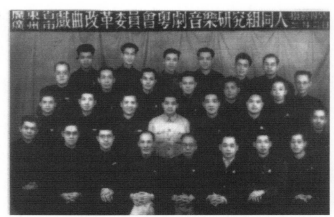

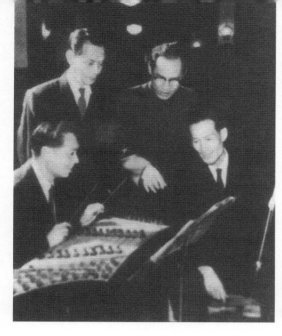

方漢、劉天一、
黃錦培、朱海一
九五七年合照

天雷》、《娛樂昇平》、《賽龍奪錦》、《孔雀
開屏》、《得勝令》、《凱旋》、《柳浪聞
鶯》、《漢宮秋月》、《步步高》、《醒獅》、
《驚濤》、《狂歡》等；一九五五年後，先後出
版了《廣東音樂》第一、二集；廣東民間音樂團
建團後，創作一大批新作品，其中被廣大聽眾充
分肯定為新中國成立初期最受歡迎的作品稱「三
春一月」，即：《春到田間》（林韻曲）、《春
郊試馬》（陳德鉅曲）、《魚游春水》（劉天一
曲）、《月圓曲》（黃錦培曲）。

正式掛牌的廣東民間音樂團擁有樂師二十名。集
各地歸來的廣東音樂菁英，其中有集創作、演
奏、研究才華於一身的著名專家陳卓瑩（澳門歸
來）、黃錦培、易劍泉、劉天一（香港歸來）、

陳德鉅（上海歸來），還有方漢、朱海、梁秋、陳萍佳、蘇文炳、葉孔昭、何干、沈偉、黃耀森、陳奇潮、屈慶、呂廣球等各團體抽調的著名廣東音樂演奏家，可謂名家雲聚，陣容鼎盛。華南歌舞團（後改為廣東省歌舞劇院）、廣州音樂專業學校及廣東音樂演奏小組、樂隊、樂社等，亦擁有大批著名的廣東音樂演奏家。

方漢　　　　　　蘇文炳　　　　　何干　　　　　　黃耀森

廣東音樂音律隨時代發展而拓展。從早期「堅守」七音律，到二十世紀六、七十年代，因開拓作品多種形式及表現新生活的需要，逐步拓展為多律共存（即七音律、十二平均律等共用）。所

謂多律共存，即在演奏傳統樂曲，特別是「乙反」調式樂曲，如《雙星恨》、《昭君怨》等採用七音律；在演奏反映新時代風貌的新作品，特別是大量採用和聲、複調、節奏型配器的合奏、重奏、獨奏等形式的非「乙反調」作品就採用十二平均律。拓展音律有利於廣東音樂新的發展，使其超脫七音律的侷限，謀求科學的發展空間。

廣東音樂曲藝團一九六五年派出一批演奏員參加大型舞蹈史詩《東方紅》演出，適應十二平均律演奏。其後，也開始在廣東音樂非「乙反調」樂曲中運用十二平均律，《得勝令》就是「牛刀初試」之作，初步運用和聲、複調、織體等。廣東音樂從七音律制，拓展到多律共存。

樂器以中為主，中西兼容。一九六〇年代後，專業團體主要樂器有：高胡、二胡（南胡）、揚琴、琵琶、古箏、柳琴、改良嗩吶、改良喉管、小阮、中阮、大阮、甲胡等；兼容西方樂器有：

大提琴、大貝司、木琴，後期還有電吉他、電子琴、電子合成器等。樂器中西兼容，具有良好的高、中、低音搭配，為當年廣東音樂發展起到很大作用。

樂器中西兼容，為廣東音樂演奏形式拓展提供了良好條件。傳統廣東音樂演奏為「五架頭」小組奏，基本屬於五件樂器的齊奏、拍和。以朱海、方漢、梁秋、黃錦培等演奏的《雙星恨》、《昭君怨》最為經典。一九五六年建立專業樂團後，逐步拓展演奏形式，除小組奏外，還有獨奏、領奏、齊奏（多把二胡、高胡齊奏，二胡齊奏，高

胡齊奏）、重奏、小合奏、大合奏、大型組曲及
大型交響樂演奏等。

說起獨奏，首先要提及高胡演奏藝術第二代傳人
劉天一及他演奏的《春到田間》。一九三〇年代
初，就有「香港呂文成，廣州劉天一」之稱譽。
呂文成是高胡藝術的創始人、發明者，而劉天一
的成就在於繼往開來，拓展高胡演奏音域，將高
胡演奏技巧發展到出神入化的境地，是高胡獨奏
藝術的首創人。

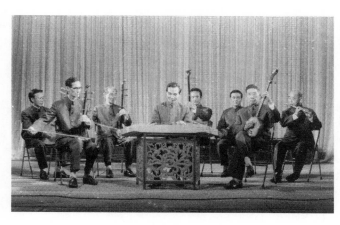

一九八〇年參加第二
屆羊城音樂花會演出
小組奏《雙星恨》、
《雨打芭蕉》

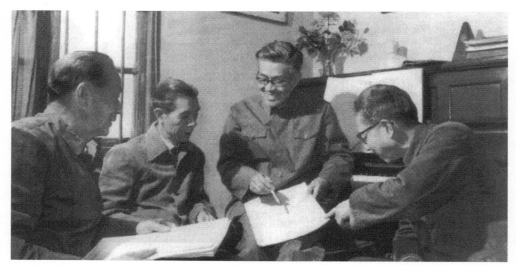

楊樺、林韻等
在研究樂曲

一九五六年，著名作曲家林韻先生為劉天一的演奏技巧「度身訂造」了高胡獨奏曲《春到田間》。經劉天一的二度創作和潤色，使作品更加完美。他在華彩樂段中，運用連續幾個大跳和碎弓下滑，演繹出欣欣向榮、萬木逢春的新景象，十分精彩；高把位的高音奏得乾淨、利落、準確、飽滿，優美而不刺耳，弓法、指法造詣深厚；換指、換弓、換弦都無瑕疵，振指與搖指結合恰到好處，揉弦力度換制適當，功力高超。他創造性地將高胡獨奏技巧提到新的高度，他的《春到田間》、《鳥投林》、《魚游春水》成為高胡獨奏藝術發展新高度的里程碑。

十二平均律是中國最先發明的，早在明代萬曆年
間已由當時著名音樂家朱載堉完善、論證的音
律，中國對十二平均律的發現，比外國人還早一
百多年。二十世紀六、七十年代，廣東音樂引用
十二平均律，是一次超地域性的民族化革新，也
是再一次表現樂種特性的創舉。啟用十二平均
律，引發廣東音樂獨奏、重奏、合奏等形式興
起，為廣東音樂新發展提供了一個廣闊的空間。

一九七六年後，廣東音樂專業團開始出現合奏形
式，如楊紹斌作曲、廣東民間樂團編配的合奏
《織出彩虹萬里長》，廖桂雄作曲、廣東民間樂
團配器的《喜開鐮》，就開始大量出現民族和
聲、織體及民族復調。隨後，廣東音樂合奏形式
逐步興盛起來，廣東民間樂團編配演奏的合奏曲
目就有《賽龍奪錦》、《孔雀開屏》、《昭君
怨》、《平湖秋月》、《普天同慶》、《廣州起
義組曲》（屈慶、蘇文炳曲）等。

Due to rich ethnic cultures, remarkable locality and tenacious vitality, some Cantonese music masterpiece were still created despite the political unrest during the Cultural Revolution.

冬去春來，
再創輝煌

富於民族神韻的廣東音樂，
有著頑強的生命力，即使在
「文革」時期，依然如高山
流水，如山間泉水清澈動
人，甚至還誕生了一批傳世
力作。

珠江三角洲佛山市作曲家創作的《織出彩虹萬里長》、廣東民族樂團作曲家喬飛的《山鄉春早》、珠江電影製片廠樂團指揮、作曲家楊樺的《綠水長流稻花香》、廣東民間樂團（後改為廣東音樂曲藝團）廖桂雄的《喜開鐮》、一九七七年喬飛創作的《思念》等力作，至今仍歷演不衰，成為廣東音樂發展歷史的里程碑。

時代造就了新型的變奏曲式。縱聽二十世紀六、七十年代誕生的廣東音樂代表作，樂曲多數以變奏曲體組成或採用變奏手法寫成。如《織出彩虹萬里長》屬帶複合多段的變奏曲式，《山鄉春早》和《綠水長流稻花香》局部樂段均用變奏手法寫成，而且變奏手段各出其招。這種現象非常有趣，並非巧合，而是時代需要，是時代在呼喚，也許是逆境逢生之道理。

作曲家楊紹斌熟悉紡織工人生活，把握著時代脈搏，在紡織機械來往穿梭的節奏中提煉典型的節

奏，又從生產日復一日，年復一年的方式，提取
新型的變奏形式。《織出彩虹萬里長》採用帶複
合樂段變奏曲式構成，除保流傳統變奏曲特色
外，採用嚴格變奏與自由變奏混合使用。除了
「變奏」外，還用「展開」手法，發展主題音樂
（即用新材料展開），使原主題樂段的輪廓和結
構得到充分的拓展和擴大。是一種中西結合型的
變奏曲體，史無前例，別具新意。

喬飛先生作於一九七二年至一九七三年間的《山
鄉春早》亦頗具創意，它既是以變奏手法寫成的
複三段體，也是具有ABA對比性質的變奏曲，有

二重變奏的創意。縱聽「文革」中後期的幾首代
表作品，大有冬去春來之感，給人新意，給人振
奮，給人美好，給人希望。

改革開放以後，發祥於珠江三角洲的嶺南文化之
代表——廣東音樂，得風氣之先，尋找到發展的
契機，同時，也面對多元化文化及多元審美需求
的挑戰，進入了較理性的金秋時期。廣東音樂在
繼承華夏文化優秀傳統的基礎上，吸收外來文化
的精華，兼收並蓄，多律共存，作品體現貫通古
今，融會中西的特點，使嶺南特色文化更為豐
富。

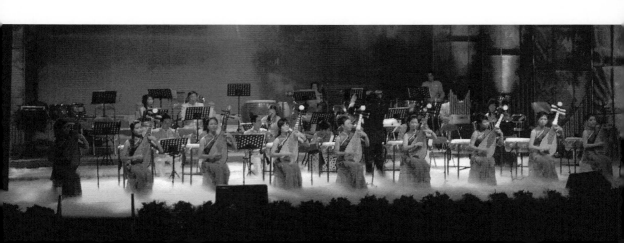

二〇〇六年六月
第七屆羊城藝術
博覽月，合奏
《珠江暢想》

然而，儘管春天已經來臨，道路卻不是一帆風順
的。一位專家對建國後廣東音樂的發展作出這樣
的評述：「時起時伏，時冷時熱。」一九五六年
成立以演奏廣東音樂為主的專業團體——廣東民
間樂團（廣東音樂團前身），一九五八年被撤
銷，與廣州曲藝聯誼會一、二組合併為廣東音樂
曲藝團；一九六六年恢復廣東民間樂團，一九六
八年又被撤銷；一九八〇年組建以演出、創作、
研究廣東音樂為主的廣東音樂團（即原廣東民間
樂團），一九八七年第三次被撤銷，合併為廣東

余其偉廣東
音樂小組

音樂曲藝團。這幾次的波折，造成優秀人才不斷
流失，元氣大傷，幾經艱辛也走不出低谷。

一九八〇年代後，廣東音樂界人士不甘寂寞，振
興廣東音樂盛事不斷，活動頻繁。一九八二年、
一九八六年和一九八八年，廣州市文化局舉辦了
三屆廣東音樂大賽；一九八七年，第四屆羊城音
樂花會組委會與中國音協表演委員會在廣州聯合
舉辦首屆全國廣東音樂邀請賽，來自北京、天
津、上海、瀋陽、廣州等地的二十五支樂隊，強
手林立，二百多名高手激烈角逐，展露非凡的藝
術鋒芒。廣東音樂也在該賽中充分展示自己高質
量的發展水平；一九八〇年代末至一九九〇年代

後，廣州吹起弘揚民族音樂，振興廣東音樂之
風，先後舉辦了余其偉高胡獨奏、方錦龍琵琶獨
奏、歐陽婷高胡獨奏、湯凱旋揚琴獨奏暨作品演
奏，卜燦榮高胡獨奏、陳天壽吹管獨奏、潘千芊
高胡獨奏及演唱，何克寧高胡獨奏、甘少華笛子
獨奏等音樂會。絲竹聲聲，樂韻繞樑，白雲將紅
塵並落。那真是一段讓粵樂藝人們激動不已的回
憶。

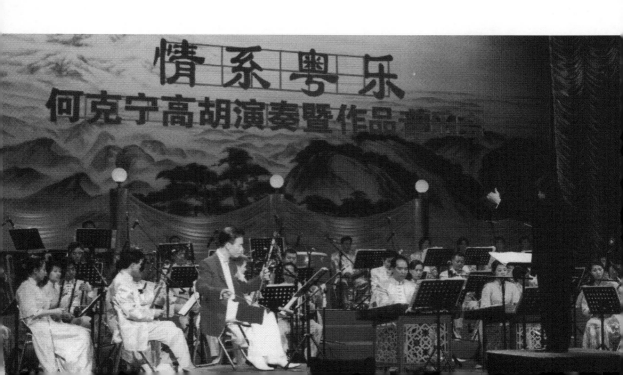

一九九六年，恢復廣東音樂團建制，時任全國政協副主席葉選平揭匾

一九九四年，廣州市政府撥款，由廣州市文聯協辦的「94羊城國際廣東音樂節」，期間舉辦了廣東音樂學術研討會。參加的團體有來自美國、加拿大、英國以及中國香港、澳門等十幾個國家、地區的華人樂社，也有來自廣東省內及珠江三角洲一帶的民間樂社、專業廣東音樂團隊。演出節目達四十多台，學術研討會收到論文三十多篇，參加研討會達百餘個學者專家。

巴黎市政廳官員與中國廣州藝術團成員合影

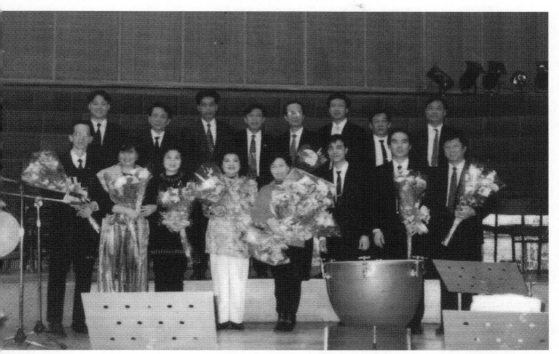

利物浦皇家音樂
廳演出成功

海內外廣東音樂演奏菁英、專家不但展演高水平
的廣東音樂，而且發表了高質量的論文，並強烈
呼籲重建廣東音樂團，重振廣東音樂雄風。一九
九六年春，廣東音樂團（隸屬廣東音樂曲藝團）
重新建立起來，再現廣東音樂藝術風采。直到二
〇〇六年，廣東音樂被評定為「國家級非物質文
化遺產」後，廣東音樂終於得以再創輝煌。

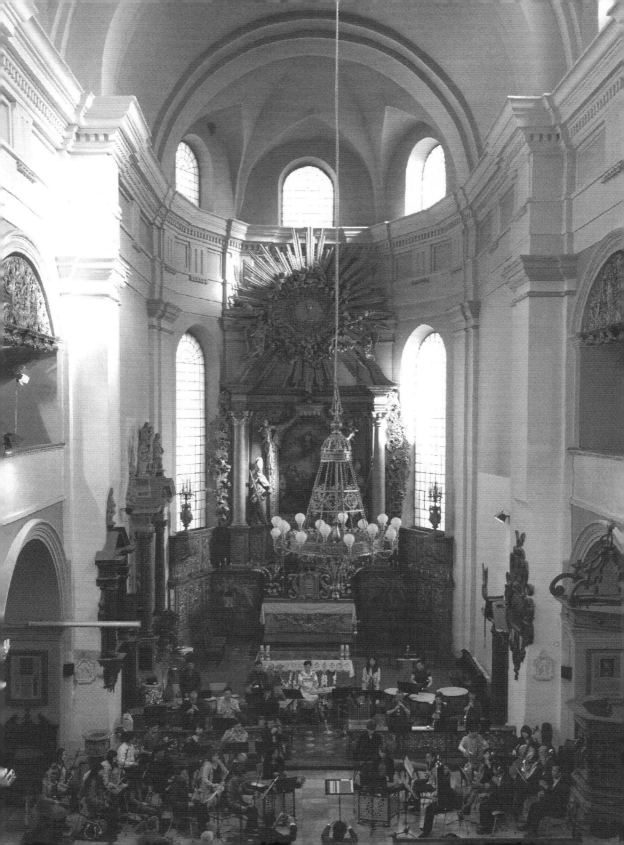

Along with China's frequent cultural exchanges with other parts of the world, the Cantonese music also has gained international popularity.

粵樂傳遍
五大洲

隨著中國與世界文化交往愈
來愈頻繁，廣東音樂也傳遍
了五洲四海。

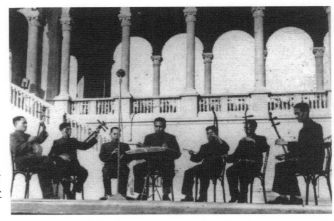

一九五六年廣
東民間樂團赴
羅馬尼亞演出

一九五〇年代，廣東音樂演奏家的足跡踏遍了羅
馬尼亞、朝鮮、捷克、前蘇聯、匈牙利、緬甸、
日本等亞洲和東歐國家，所出訪的國家都受到熱
烈的歡迎和熱情讚譽。二十紀七、八十年代後，
廣東民族樂團的余其偉廣東音樂小組出訪海外更
是頻繁。

在美國、蘇聯、匈牙利、羅馬尼亞、新加坡、伊
拉克、科威特、葡萄牙等國家和中國香港、澳門
等地區，都響起了《雙星恨》、《鳥投林》、
《雨打芭蕉》、《旱天雷》、《平湖秋月》、

《織出彩虹萬里長》、《珠江之戀》、《孔雀開屏》、《凱旋》、《春郊試馬》、《百花亭鬧酒》、《粵魂》等廣東音樂輕快流暢的旋律。

廣東音樂曲藝團廣東音樂團（原廣東民間樂團）在一九九〇年代後，也頻頻出訪。一九九三年一月，以作曲家盧慶文為領隊的赴英廣東音樂團，在英國利物浦皇家音樂廳，由著名廣東音樂演奏家湯凱旋（揚琴）、黎浩明（木琴）、黃鼎世（琵琶）、何克寧（高胡）、李敬云（二胡）、

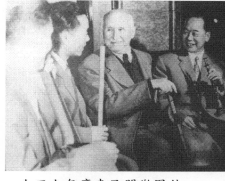

一九五九年廣東民間樂團赴蘇聯、匈牙利等國演出,與匈牙利藝術家聯歡交流

一九五九年，廣東民間樂團赴蘇聯、匈牙利等國演出

領隊團長盧慶文與英方代表齊祝賀

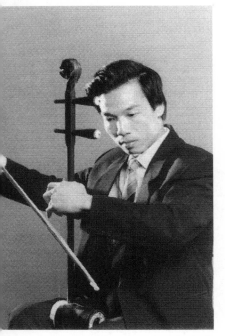

余其偉

李友中（高胡）、吳國平（打擊樂）、易志斌（嗩吶）、劉國强（笛子）、陳方毅（喉管）等，帶著新春的祝福，首先送上一首《步步高》，輕鬆愉快的旋律，化作吉祥如意的美好祝願。在場的所有英國友人、華人都被那別具一格的粵樂旋律所吸引，樂曲一落音，就響起雷鳴般的掌聲，持續足有數分鐘之久。在掌聲、讚歎聲中演奏家一一獻藝，高胡獨奏《夢中月》（盧慶文曲）更激起華人思親的淚花。

一九九五年九月，以廣東音樂曲藝團團長、作曲

一九九八年赴日本演奏「五架頭」

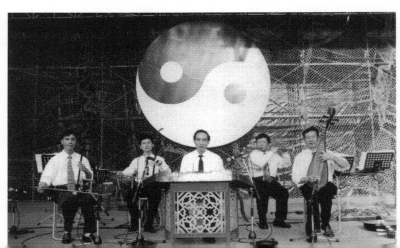

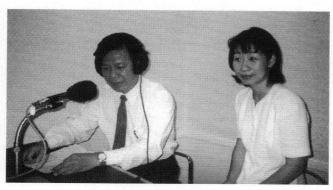

盧慶文接受日
本記者採訪

家盧慶文為團長的赴日廣東音樂團，參加在福岡
舉辦的第六屆亞洲太平洋藝術節；一九九八年九
月，廣東音樂團再次抵達日本福岡參加第七屆亞
洲太平洋藝術節。赴日廣東音樂團演奏的曲目，
受到觀眾熱情讚賞。福岡市電台、電視台對首場
演出作了現場錄音、錄像，九州國際電台記者還
特邀團長盧慶文作直播採訪，各大商場反覆播放
演出錄像。赴日廣東音樂團演出四場，場場爆
滿，特別是最後一場，觀眾人數創亞洲音樂節歷
史最高紀录。廣東音樂已高高屹立在亞洲民族音
樂之林。

一九九六年五月，廣東歌劇院民族樂團的廣東音

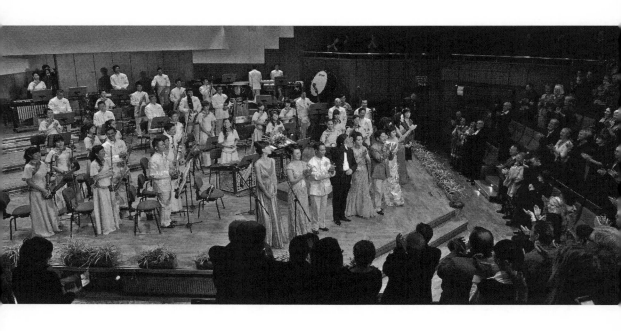

樂「五架頭」，應台北市立國樂團
邀請，參加台北市傳統藝術季音樂
表演活動。曲目有《賽龍奪錦》、
《娛樂昇平》、《鳥投林》、《昭
君怨》等二十多首。這支早在一九
六〇年代就很有影響的「五架
頭」，配合默契，技藝精湛，表演
自如，深得台灣人民讚賞。

一九九〇年代中後期，香港、澳門
回歸前後，港澳同胞對民族文化需
求激增，廣東音樂曲藝團赴港澳演
出，每年達二、三十次之多。二〇

粵樂傳遍五大洲

○二年，廣東音樂曲藝團廣東音樂小組隨廣州市
政府代表團出訪法國、比利時、荷蘭、意大利等
國家；二○○九年初，廣東音樂曲藝團廣東音樂
團，帶上一台廣東音樂經典之作遠赴奧地利，在
維也納金色演出大廳精彩上演。作為中國民族音
樂一朵奇葩的廣東音樂，自豪地向世界宣示：廣
東音樂進入世界音樂最高殿堂。

有趣的是，許多現代商人將廣東音樂「神化」
了。在南方，不論大小公司的開張吉日，都請來
獅子隊舞獅助慶，大喇叭裡播的是廣東音樂《步
步高》及《醒獅》，以示吉祥如意，生意興隆；
甚至連一些政治性的國際會議，也引用廣東音樂

二○○○年廣東音樂小組
赴瑞典文化交流

二○○六年赴上海演出「娛樂昇平步步高」廣東音
樂精品音樂會，硬弓組合《雙飛蝴蝶》

作為背景音樂，如二○○一年十月二十日晚，在
上海國際會議中心，出席亞太經濟合作組織領導
人非正式會議的各國元首，身穿唐裝步入宴會廳
時，現場播放的是廣東音樂《步步高》；二○○
三年，在北京人民大會堂召開全國政協大會，用
了廣東音樂《步步高》作為背景音樂；二○○七
年，在中共第十七屆全國代表大會上也播響了廣
東音樂《步步高》。

可見，廣東音樂的經典作品，已成為民族文化的
標誌之一，成為體現民族精神和人文情感的結
晶。

Through gathering of musical talents, innovation of the rhythms and forms, composition, performance and studies at a very high level of professionalism. After the founding of the People's Republic of China,Cantonese music is enjoying further development, taking its place as a distinctive flower in the garden of ethnic music.

碩果纍纍的
收穫季節

人才薈萃，拓展音律、拓展形式，演出、研究、創作達到較高的專業水平，中國建國後，廣東音樂已經進入新發展的鼎盛時期，成為民族音樂百花園中的一朵奇葩。

一九五六年建立廣東民間樂團以來，整理、創作
了一批傳統樂曲和新曲目，並出版及錄製成唱
片，發行海內外，如建國初期產生的「三春一
月」：《春到田間》（林韻曲）、《春郊試馬》
（陳備鉅曲）、《魚游春水》（劉天一曲）、
《月圓曲》（黃錦培曲）等。這些作品早已成為
體現民族精神、人文精神的「精神食糧」。廣東
音樂成為體現民族、人文精神的民族文化。

「文革」至九○年代初期，產生的廣東音樂作品
有：《山鄉春早》（喬飛曲）、《織出彩虹萬里

長》（楊紹斌曲）、《喜開鐮》（廖桂雄曲）、
《綠水長流》（楊樺民曲）、《咫尺天涯》（吳
國材曲）、《思念》（喬飛曲）、《雁南飛》
（萬籟端曲）、《珠江之戀》（喬飛曲）、《粵
海歡歌》（黃英森、黃金成曲）、《鵝潭新貌》
及《紅棉頌》（湯凱旋曲）、《琴詩》（李助
炘、余其偉曲）、《丹霞日出》（陳濤曲）、
《出海》（卜燦榮曲）、《夢中月》（盧慶文
曲）。

一九九四年至二〇〇〇年，中華文化廣音樂基金

會舉辦了四屆廣東音樂創作大賽，共收到參賽作品四百多首。這些作品除了來自廣東音樂曲藝團、廣東民族樂團專業作者、專業樂手和星海音樂學院作曲系老師外，還有來自珠江三角洲的佛山、湛江、珠海和香港、澳門等業餘作者，評出獲獎作品近百首。

廣東音樂大膽借用西方音樂現代技法、形式，表現現代情感，體現融會中西，發展自我。如《琴

著名木琴演奏家
黎浩明

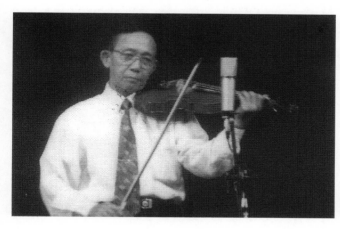

著名吉他、小提
琴演奏家屈慶

詩》、《珠江之戀》、《出海》、《夢中月》，
借用西方音樂的協奏曲、交響音樂結構、伴奏形
式和複對位等技法進行創作演奏。這些可喜的嘗
試，對發展廣東音樂可能具有歷史性意義。

許多樂器獨奏、合奏作品，在追求新意中，又盡
量保流傳統手法，頗具濃郁嶺南風韻。如合奏
《春滿羊城》、高胡獨奏《小鳥天堂》、硬弓小
組奏《荔灣琴趣》、揚琴獨奏《白雲春色》、小
組奏《人間有情》、喉管獨奏《春風笑語》等。

這批優秀作品，成為廣東音樂作品寶庫中的新成
員，成為一九九〇年代廣東音樂曲藝團、廣東民

二〇〇一年，甘少華在星海音樂廳舉辦笛子獨奏音樂會

樂團廣東音樂小組及廣州粵劇團粵樂樂隊等團隊出訪幾十個國家、地區和內地城鄉演出的新曲目，為廣東音樂走出低谷，起到很不尋常之作用。

在學術出版方面，同樣是碩果纍纍。二十世紀初，廣東音樂就有曲集出版。二十世紀下半葉以後，廣東音樂理論探討始於論文，後有不少專著，成果喜人。《中國廣東音樂大全》（1–8集），於一九九二年由中國唱片總公司出版，收入廣東音樂名曲一百一十三首。是廣東音樂出版的一大盛事，它記錄了二十世紀二、三十年代廣東音樂輝煌時代、中華人民共和國成立後及改革開放時代三代粵樂名家的藝術風采和天籟音韻。

《余其偉高胡獨奏專輯》二十六款激光唱片，於
一九八八年至二〇〇二年，由太平洋影音公司、
中國唱片社、廣州新時代影音公司、珠海特區音
像出版社、廣東音像出版社、香港樂韻唱片公司
等十幾家海內外唱片音像公司出版、發行。展示
廣東音樂高胡藝術第三代傳人余其偉無與倫比的
精湛技藝和經典輝煌的藝術風韻。曲目除了包攬
廣東音樂樂曲大全外，並錄製一批首演的新曲

高胡演奏家潘千芊

目，其中就有喬飛作曲的《山鄉春早》、《思念》、《珠江之戀》，李助炘、余其偉作曲的《村間小童》、《琴詩》，盧慶文作曲的《夢中月》等經典之作。

《卜燦榮廣東音樂作品演奏專輯》、《卜燦榮廣東音樂作品選集》曲本及激光唱片，於一九九七年、二〇〇七年分別由中國唱片社、人民出版社出版發行。曲目包括《出海》、《小鳥天堂》、《夢江南》、《猴戲》、《荔枝灣》、《鄉情》等，展示了新時代風采。

作曲家、理論家
盧慶文

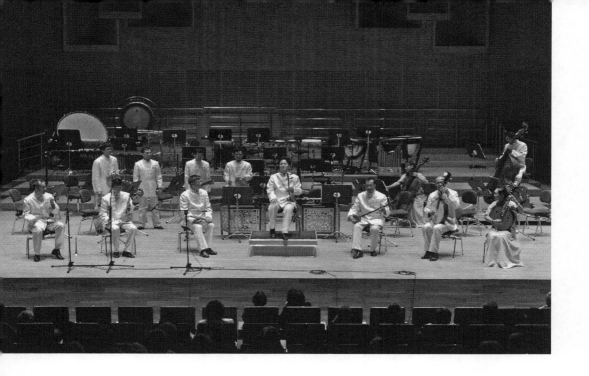

《廣東音樂新作品選》曲本、《粵韻集萃》激光
唱片,分別於一九九七年、一九九八年由廣東中
華文化廣東音樂基金、廣州市文化局監製,廣東
音樂曲藝團編輯,廣州市新時代影音公司出版發
行。曲本收入二十八首新作,激光唱片收入新作
十三首,其中有合奏《春滿羊城》(何克寧
曲)、高胡獨奏《村間小童》(李助炘、余其偉
曲)、吹打樂合奏《南國歡歌》吳國平曲)。硬
弓小合奏《荔灣琴趣》(何克寧曲)、小組奏
《人間有情》(盧慶文曲)、合奏《黃花浩氣》
(陳濤、趙仕強曲)、《節日歡歌》(余占友
曲)、笛子獨奏《歡天喜地》(盧慶文曲)等。

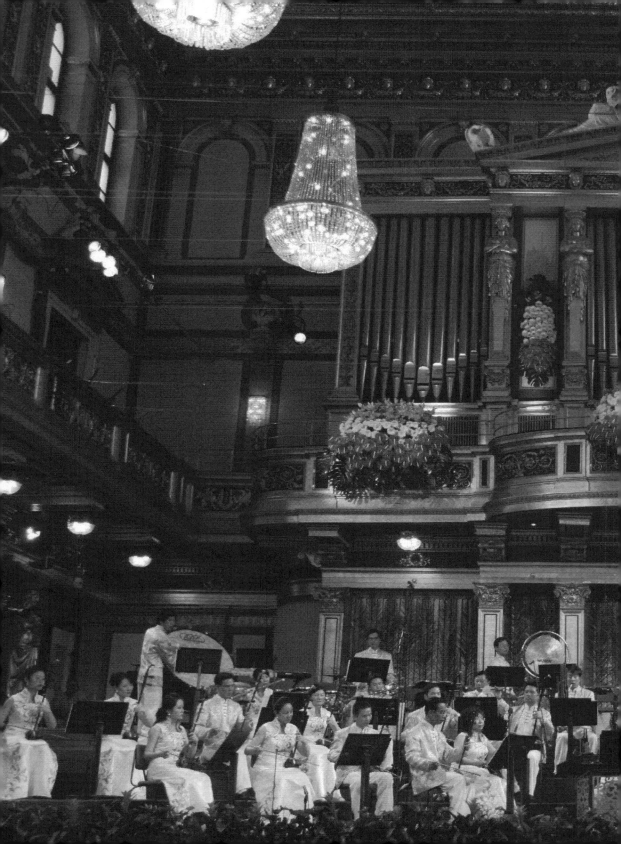

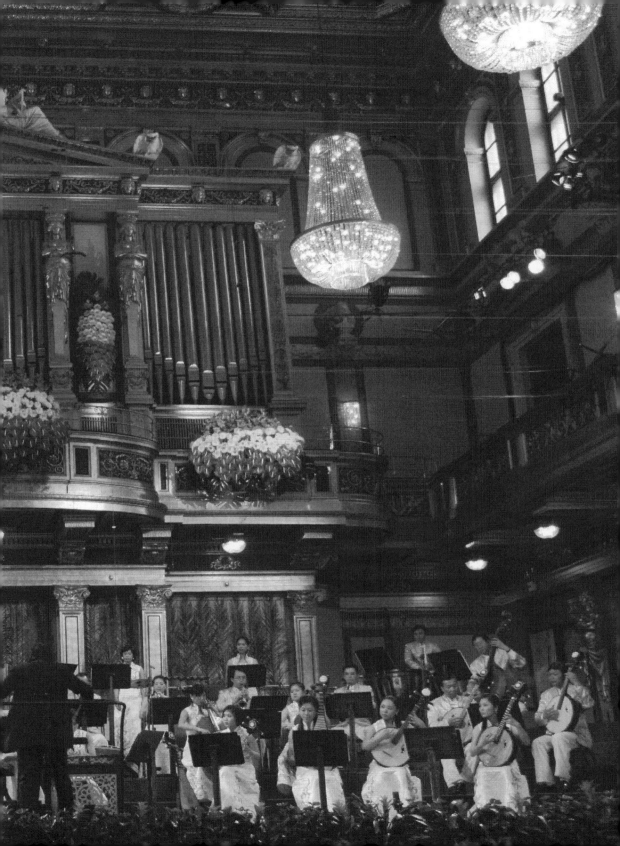

演奏者有廣東民樂團余其偉、陳天壽，廣東音樂團湯凱旋、黃鼎世、何克寧、劉國強、甘少華、黃麗萍、鄭捷，廣州市粵劇團卜燦榮等人。

一個民族的聰明才智，從其文化遺產上可以反映出來。廣東音樂作為嶺南文化的精華之一，凝聚著嶺南人民古往今來的天才和智慧。在不朽的作品及精湛技藝中，體現嶺南人民各歷史時期的喜怒哀樂，甚至體現在各時代的民族精神和人文情感。可以說，廣東音樂與全國優秀文化遺產一樣，是體現民族精神和人文情感的核心載體。

廣東音樂與廣東粵劇、廣東曲藝成為嶺南近代以來的舞台藝術之三大瑰寶。它們之間，你中有我，我中有你，有共同之處，大家都是採用共同的主奏樂器、同一樂隊，甚至同一樂師。不同之處，就是廣東音樂是純樂器樂種。作品產生、藝術生產、觀眾要求等精度、難度比前兩者要高。廣東音樂是純樂器的高品位樂種，所以說，更需

笛子演奏家、教
育家董金城

要文化部門採用扶持的機制，維護它的生存和發
展。

時代呼喚多出與時代同步的佳作。人的審美習慣
有著傳統的伸延性，在音樂審美的長河中，一代
傳一代；人的審美追求又隨時代發展而變化，一
成不變或絕對離開傳統的突發性的審美追求是不
存在的。粤人對源遠流長的嶺南音樂文化樂韻的
接受，有著先天性和遺傳性。中國嶺南處於歷史
變革的窗口，廣州地靈人傑，開明善變、融會並
蓄成了嶺南人的品格，對外來音樂精華的吸收也
特別敏感。廣東人先富起來，他們需要清新的粤
韻伴著高雅的生活環境；需要與時代審美同步的

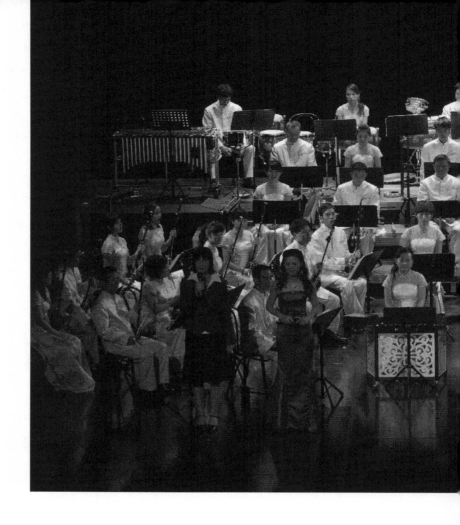

廣東音樂新作；需要粵韻清新、短小精悍、生動
活潑、易於自娛自樂的作品；也需要音響、音色
豐富動聽和民族化豐富多彩的、現代意識濃厚的
欣賞性作品。

廣東音樂是一種很有特色的樂種，它有著一百多
年的歷史，擁有許多不朽之作，是經過民族審美
的考驗及歷史的汰選而流傳至今，體現中華民族

生活情趣的思想感情。弘揚民族音樂是弘揚民族
精神、民族文化的一個重要內容。

廣東音樂走向更大的輝煌，我們充滿期待，充滿
信心。廣東音樂明天會更好。

嶺南文庫 A0702A09

嶺南文化十大名片：廣東音樂

主　　編　林　雄
編　　著　盧慶文
版權策畫　李　鋒

發 行 人　陳滿銘
總 經 理　梁錦興
總 編 輯　陳滿銘
副總編輯　張晏瑞

出　　版　昌明文化有限公司
桃園市龜山區中原街 32 號
電話　(02)23216565
印　　刷　百通科技股份有限公司
發　　行　萬卷樓圖書股份有限公司
臺北市羅斯福路二段 41 號 6 樓之 3
電話　(02)23216565
傳真　(02)23218698
電郵　SERVICE@WANJUAN.COM.TW
大陸經銷　廈門外圖臺灣書店有限公司
電郵　JKB188@188.COM

ISBN 978-986-496-218-1

2019 年 7 月初版二刷
2018 年 1 月初版一刷
定價：新臺幣 220 元

如何購買本書：

1. 轉帳購書，請透過以下帳戶
 合作金庫銀行 古亭分行
 戶名：萬卷樓圖書股份有限公司
 帳號：0877717092596

2. 網路購書，請透過萬卷樓網站
 網址 WWW.WANJUAN.COM.TW

大量購書，請直接聯繫我們，將有專人為您
服務。客服：(02)23216565 分機 610

如有缺頁、破損或裝訂錯誤，請寄回更換
版權所有·翻印必究
Copyright©2016 by WanJuanLou Books CO., Ltd.
All Right Reserved　　　　Printed in Taiwan

國家圖書館出版品預行編目資料

嶺南文化十大名片 ：廣東音樂 / 林雄主編.--
初版.-- 桃園市：昌明文化出版 ；臺北市：
萬卷樓發行, 2018.01
　面 ；　公分
ISBN 978-986-496-218-1(平裝)
1.音樂史 2.廣東省
910.92　　　　　　　　　　107002002

本著作物經廈門墨客知識產權代理有限公司代理,由廣東教育出版社有限公司授權萬
卷樓圖書股份有限公司出版、發行中文繁體字版版權。
本書為金門大學產學合作成果。　　　　　　校對：陸仲琦／華語文學系二年級